全国高等院校艺术设计规划教材

U0361125

插画设计

张 艺　易宇丹　主 编

张铭倩　陈 斌　副主编

高 云　徐晓丽

清华大学出版社

北 京

内 容 简 介

本书从插画设计的基础知识讲起，关注插画设计的画面变化、视觉表现及设计对象的相互关系，注重开拓插画创意及插画表现的设计思路；通过理论讲述、创意思维及技能操作三方面的综合训练，培养学生对插画设计独特敏锐的感觉、丰富弹性的造型思维能力，以及多种形态的表现制作能力，让学生更好地掌握对象的体量、空间、肌理、色彩等艺术规律，从而创作出理想的插画作品。

本书选用了大量风格各异的设计作品以力求新颖独特、图文并茂。全书共分五章：第一章为插画设计总述，第二章为插画设计的特征与分类，第三章为插画设计的设计原则与设计流程，第四章为插画设计的创意手法与表现媒介，第五章为插画设计的实际应用。

本书的编者均是多年从事高校插画设计教学的老师，他们对插画设计教学有着丰富的经验和体会，并在插画设计的研究上做了许多有益的探索。本书可以作为艺术设计院校或设计专业本科或专科学生的插画设计教材。

图书在版编目 (CIP) 数据

插画设计 / 张艺，易宇丹主编 . —北京：清华大学出版社，2016（2022.12重印）
（全国高等院校艺术设计规划教材）
ISBN 978-7-302-44222-6

Ⅰ.①插…　Ⅱ.①张…　②易…　Ⅲ.①插图（绘画）—绘画技法—高等学校—教材　Ⅳ.① J218.5

中国版本图书馆 CIP 数据核字 (2016) 第 152472 号

责任编辑：梁媛媛
封面设计：刘孝琼
责任校对：周剑云
责任印制：宋　林

出版发行：清华大学出版社
　　　网　　　址：http://www.tup.com.cn, http://www.wqbook.com
　　　地　　　址：北京清华大学学研大厦 A 座　　邮　　编：100084
　　　社 总 机：010-83470000　　　　邮　　购：010-62786544
　　　投稿与读者服务：010-62776969, c-service@tup.tsinghua.edu.cn
　　　质量反馈：010-62772015, zhiliang@tup.tsinghua.edu.cn
　　　课件下载：http://www.tup.com.cn, 010-62791865
印 装 者：小森印刷（北京）有限公司
经　　销：全国新华书店
开　　本：190mm×260mm　　印　张：12.25　　字　数：292千字
版　　次：2016 年 9 月第 1 版　　印　次：2022 年 12 月第 9 次印刷
定　　价：39.80 元

产品编号：067618-01

　　插画设计是一门传统的、基础的设计学科，它最初是在书籍中对文字进行诠释，随着社会的进步和经济的发展，插画设计的应用范围不断扩大，并焕发出蓬勃的生机，呈现出前所未有的重要作用。插画设计已经成为最直接和最具表现力的艺术形式之一，它是多学科交叉领域中一个重要的设计学科，是人们在信息传递过程中不可或缺的一种世界语言。它涉及出版与书籍设计、广告与包装设计、服装与服饰设计、建筑与室内设计、舞台与展示设计、电视与网络设计、传播与媒体设计等领域，同时又关联着许多纯艺术门类，如国画、油画、版画、装饰及陶艺等。

　　插画设计具有开阔的取材范围、丰富的奇思妙想、特殊的表现形式、直指人心的表达和鲜明的设计风格，真正起到了传递信息、告知、教育和娱乐大众的作用。插画这种艺术形式吸引了越来越多的人，它引领读者展开想象的翅膀，进入奇幻的精神世界。人们通过插画不同的表现方式、个性化的独特语言，自由地表达着自己的情感、记录着身边的生活。目前，全国各大院校的艺术设计专业都开设了插画设计课程，并在插画设计的研究上做了许多有益的探索。

　　本书共分五章：第一章插画设计总述；第二章商业插画的特征与分类；第三章插画设计的设计原则与设计流程；第四章插画设计的创意手法与表现媒介；第五章插画设计的实际应用。

　　本书的编者均是多年从事高校插画设计教学的老师，对插画设计的教学有着较为深入的研究与思考。本书是作者多年插画设计教学实践的经验总结，其结构和内容主要来自作者的教案及教学笔记，在编写时力求内容全面、严谨丰富、新颖独特，选用了风格各异的优秀作品穿插其中，直观、形象、生动地阐述了插画设计的主旨，从而加深了读者对插画设计的全面认识。

　　本书旨在通过插画设计的理论讲述、创意思维及技能操作三方面的综合训练，培养学生对插画设计的敏锐艺术感觉；灵活独创、弹性丰富的造型思维能力；掌握立体形态的艺术表现与制作技巧；掌握物体的体量、空间、肌理、色彩等规律，从而把理想的插画设计体现出来。

　　本书由张艺、易宇丹任主编，负责全书总体规划，由张铭倩、陈斌、高云、徐晓丽任副主编。具体编写分工为：徐晓丽编写第一章，陈斌编写第二章，张铭倩编写第三章，高云编写第四章，张艺编写第五章。

　　由于本书中少数作品原作者的相关信息不详，无法与之联系，在此致以谢意！因时间较为仓促，书中难免有疏漏之处，恳请广大读者多提宝贵意见。

编　者

Contents

目 录

目录

Contents

第一章

插画设计总述

 学习要点及目标

- 了解插画设计的概念与历史演变。
- 提升学生对插画设计理论的认知。
- 掌握插画设计的风格，能根据设计需要熟练应用。

 学习指导

　　本章是该课程教学中的第一环节。不同时代的插画历史，表现不同的设计风格，呈现不同的历史风貌。通过本章的学习，让学生对插画设计的类别、风格有所了解和把握，学会以理念思路来激发创作，体验各种风格的优点和技法特点，使插画的表现形式更加具有创意，让插画设计在未来的发展趋势中一直保持新颖独特，引领时尚潮流。

 技能要求

- 了解插画的概念。
- 了解不同时期插画的历史风格。
- 了解不同形式的表现技法等。

01

第一节　插画设计概述

一、插画的概念与历史演变

　　插画，西文统称为 illustration，源自于拉丁文 illustraio，意指照亮之意，也就是说插画可以使文字意念变得更明确、清晰。望文思义，它原来是用以增加刊物中文字所给予的趣味性，使文字部分能更生动、更具象地活跃在读者的心中。

　　插画在辞典上的解释是：①插画、图解；②例证、实例；③举例说明。《辞海》对"插画"的解释是："插附在书刊中的图画。有的印在正文中间，有的用插页方式，对正文内容起补充说明或艺术欣赏作用。"这种解释主要是针对书籍插画的定义，是一种狭义的定义。

　　由于信息时代的来临，现代插画的含义已从过去狭义的概念（只限于画和图）变为广义的概念。插画是为了达到强调、宣传文章的意义或营造视觉效果的目的，进而将文字内容作视觉化的造型表现。凡是这类具有图解内文、装饰文案及补充文章作用的绘画、图片、图表等视觉造型符号，均可谓之"插画"。而在现今各种出版物中，插画的重要性在于，不但能突出主题的思想，而且还能增强艺术的感染力。

二、插画与绘画、插画设计与纯绘画的对比

（一）插画和绘画的区别

插画是一种艺术形式，作为现代设计的一种重要的视觉传达形式，以其直观的形象性、真实的生活感和美的感染力，占有特定的地位，已被广泛用于现代设计的多个领域，涉及文化活动、社会公共事业、商业活动、影视文化等方面。可以说在现代设计领域中，插画设计是最具表现力的，它与绘画艺术有着亲近的"血缘"关系。绘画在技术层面上，是一个以表面作为支撑面，再在其之上加上颜色的做法，那些表面可以是纸张或布，加颜色的工具可以通过画笔、也可以通过刷子、海绵或是布条等；在艺术用语的层面上，绘画的意义也包含利用一些艺术行为再加上图形、构图及其他美学方法去达到画家希望表达的概念及意思。绘画在美术中占大部分。

今天通行于国内外市场的商业插画包括产品配图、卡通吉祥物、影视海报、游戏人物设定及游戏内置的美术场景设计、插画、漫画、绘本、贺卡、挂历、装饰画、包装等多种形式，以及延伸到现在的网络及手机平台上的虚拟物品及相关视觉应用等……

插画是文字的图解，和文字的含义紧密结合而存在。本着审美与实用相统一的原则，插画可以尽量使线条、形态清晰明快，而且制作方便。插画是世界上通用的语言，其设计在商业应用上通常分为人物、动物、商品形象。我们平常所看的报纸、杂志、各种刊物或儿童图画书，在文字间所加插的图画统称为"插画"。插画在大多数广告中比文案占据更多的位置，在促销商品上与文案有着同等重要的作用。在某些招贴广告中，插画甚至比文案更重要。如图 1-1 至图 1-4 所示。

图 1-1 Romeu & Julieta 工作室作品(1)　　图 1-2 Romeu & Julieta 工作室作品（2）　　图 1-3 书籍插画　　图 1-4 《中华传世家训》插画

点评：图 1-1、图 1-2，插画可以独立存在，带有更多的创作灵感和天马行空的想象。图 1-3、图 1-4，插画和文字的关系密不可分，互相呼应、插画解释了文字的含义。

（二）插画设计与纯绘画的联系与区别

1. 插画设计与纯绘画的联系

"纯艺术"这个概念，来源于 fine art，特指绘画和雕塑，后来这个概念才慢慢扩大。纯艺术在 20 世纪 60 年代后产生了巨大变化，一方面，它不再从单纯地描绘物体和现实表现入手，而是走了一条标新立异的理念之路，结果造成了艺术教育与市场需求之间产生一些落差；另一方面，市场上大量海报和各式商业美术仍需要人来完成，但在艺术教育领域，又拒绝和市场的需求配合，认为这是一种媚俗和降格的表现，因此在教育领域逐渐出现一种能起到接轨

效用的学科建设，插画则正式承担了这一历史使命。从某种意义上说，插画是现代美术的核心，而纯艺术则是非绘画行为。

插画设计是从 17、18 世纪的纯艺术慢慢发展过来的，当时很多画家也是插画设计师，一方面给教堂画画，另一方面自己也刻一些版画，如西方美术史上开拓浪漫主义艺术的先驱——戈雅等，甚至在某些时期，插画设计师与艺术家的工作性质没有区别。那些文艺复兴时期的大师们，也是在教会和皇室的委托下才完成各种各样的艺术创作的，创作也要计算成本和回报，表达的内容也是根据客户的要求和愿望的，和插画设计一样是叙事性的。

在插画设计中，对纯绘画要求比较高的有两种：一种称为日式的插画设计，也称为日本漫画；另一种称为美式的插画设计。这两种对纯绘画来讲要求相对较高，但在教师指导下学习的时候，到底选择日式还是美式的插画设计是个大问题。客观地讲，风格选择的标准一般从以下两点出发：第一是根据市场选择，如某个市场比较适应某种风格，那就应该多鼓励学生多做此种风格；第二是根据学生的兴趣选择，兴趣所在就会有更多的能力在。而事实上，这两点有时很容易被一些教师忽略。

2. 插画设计与纯绘画的区别

纯绘画追求的是一种永恒的东西，是人类文化研究的一种方式和人类精神世界的一种体现，同时也是历史的见证。插画设计则更像一种快餐，甚至有些学生会认为自己可以一画成名。其实，插画设计是绝对要画好的，而且要有一个标准和分寸。插画设计不单纯像纯艺术作品一样一定要画得很大，还要把它抠得很细，现实中，很多插画设计师能够出名主要在于其丰富的画作数量，而不只是在于画了几张细致精美的作品。

插画设计从某种程度上服务的是大众。如果没有市场，插画设计便没有需求。纯绘画和插画设计两者在本质属性和社会功能上是绝对不同的，创作者在画插画的第一天就必须清楚地认识到，画插画不单纯的会成为纯艺术家，还体现了当时的时代背景和审美情趣，从而成为那个时代的一种文化见证。如图 1-5 至图 1-9 所示。

图 1-5 《海拉斯与水仙女》

图 1-6 《维纳斯的诞生》

点评：图 1-5 为拉斐尔画的油画，唯美经典。图 1-6 为意大利文艺复兴初期的画家波提切利的作品。大约在 1465 年，波提切利师从菲力浦·李彼学画，并受维罗丘、波拉乌罗画风的启示。

插画设计与纯绘画可以从以下几个方面加以细分。

(1) 创作理念。

从早期作品来看，纯绘画起着记录历史的作用，是一种对真实的极度模仿。一个社会的精神风貌、人文面貌都可以通过一个时代的纯艺术画作得到整体概述，尽管在艺术形式上有

着变化和发展，但其实质却没有改变过。而与之相反的插画设计则追求所谓的虚幻的真实，反映的是现实中所没有、但人们幻想并渴望的东西。例如，美国电影《蜘蛛侠》（见图1-9）可以说能以假乱真，但人类世界并不会真的存在这样的生物。再如，日本漫画大多描绘的是社会问题，或是宗教等的神秘，有些作品在形式上相当写实，但实质内容却是抽象夸张的。

图1-7 《最终幻想》插画 (1)　图1-8 《最终幻想》插画 (2)　　　图1-9 《蜘蛛侠》

点评： 图1-7和图1-8为澳大利亚插画师Steven Stahlberg的作品。他成长于瑞典，曾定居中国香港地区担任自由插画师，其作品风格多变，充满故事。图1-9蜘蛛侠的形象是为了市场需要，在电影和多媒体技术中更偏重商业化。

(2) 审美对象。

一件纯艺术作品的好坏不一定由大众说了算，而是由专业人士来确定的。这种话语权的独断性决定了画家和艺术评论家之间的微妙关系。而插画设计的评论则完全来自大众，因此我们常会在网络上看到大量的插画爱好者对自己喜爱的插画师评头论足。

(3) 推广载体。

纯绘画从某种程度上是富人和投资人的专利。插画设计则是一种完全的服务性艺术，它对应的是出版、游戏及影视制作等大众消费载体。

(4) 商业渠道。

纯绘画的流通渠道多在博物馆、私人收藏家及拍卖行，靠上流社会的前沿趋势所左右。插画设计则主要是商家、企业、出版等大众渠道。

案例分析：

如图1-10至图1-32所示，从视觉构成上来看，插画大多偏平面或半立体，很少能达到传统油画推进去几十层的空间。插画大多是硬边一线到底，而传统油画的边线处理则非常讲究过渡技巧。纯艺术包含着更多的思想和理论，插画设计则注重经济实用。下面的实例告诉我们纯艺术和插画设计是两个种类，而优秀多才的大师则两者兼会。

图1-10 《鸡毛信》连环画

① 刘继卣。

图 1-11　国画作品 (1)

图 1-12　国画作品 (2)

点评：图 1-10，刘继卣所绘制的《鸡毛信》是一本成色极好的连环画。图 1-11 和图 1-12 是其国画作品。

② 丢勒。

图 1-13　黑白插画 (1)

图 1-14　黑白插画 (2)

图 1-15　手 (素描)

点评：图 1-13、图 1-14 的插画和 图 1-15 都是丢勒的作品。他的主业是做铜版画，当时铜版画就是书里的插画，而且那时只有版画是可以复制量产印刷的。他的绘画作品《手》，几乎被认为是美术史上最重要的素描。

③ 何多苓。

图 1-16　连环画《雪雁》(1)

图 1-17　连环画《雪雁》(2)

图 1-18　油画作品 (1)

图 1-19　油画作品 (2)

图 1-20　油画作品 (3)

图 1-21　油画作品 (4)

点评：图 1-16 至图 1-21 有着令人窒息的美丽和扑面而来的感染力，能使欣赏者感受到整个作品的气息——优雅的，哀伤的，一望无际的情感。

④ 天野喜孝。

图 1-22　《最终幻想》插画 (1)

图 1-23　《最终幻想》插画 (2)

01

图 1-24　绘画作品 (1)

图 1-25　绘画作品 (2)

　　点评：图 1-22 至图 1-25，天野喜孝做过《最终幻想》的人物设定，现在以艺术品的形式出售他的作品，跻身顶级的艺术交易平台（价格为 300 万美元）。藏家愿意为插画这样买单，从商业的角度也说明了当插画与艺术和艺术品之间，上升到一定高度时，就没什么太大差距了。

　　⑤　吴冠中。

图 1-26　江村日出

图 1-27　江南屋

图1-28　童年　　　　　　　　　　　　　　　　图1-29　双燕

点评：图1-26、图1-27的设计感较强，点线面构成加上水墨元素。图1-28、图1-29边线处理很自然，表现了油画绘画中特有的细腻质感和过渡感。

⑥ 冷冰川。

图1-30　插画(1)　　　图1-31　插画(2)　　　　　　　图1-32　绘画

点评：图1-30、图1-31表现了密集与稀疏，节奏和韵律，线条的规律化排列。图1-32中的众多面具，烘托了黑白的孤寂冷漠气氛。

注意：

通过分析可知：绘画分为纯绘画与商业绘画，两者之间既有继承，也有本质上的截然不同。"纯艺"（纯绘画）更注重视觉语言纯粹的表达，传统的点线面、构图等元素的编排，而叙事的功能则是其次的。但是，所谓的叙事是其次的，一般人可能感觉不到，甚至依然感觉是在叙事，而事实上艺术家是把一件事情"借题发挥"，用以穿凿独特而到位的视觉体验。以这个标准来说，不论是国画、油画、版画还是插画，其实能达到的不多。只有明白了这些道理，一个职业的插画设计师，一个成熟的插画设计行业才能应运而生。

01

三、东西方插画的历史演变

插画艺术的发展，有着悠久的历史。欧美和中国的插画历史最早都是运用于宗教读物之中的。根据历史考察，人类最早的绘画为公元前两万年法国南部的拉斯哥洞窟壁画，这也是最古老的插画。后来，插画被广泛运用于自然科学书籍、文法书籍和经典作家文集等出版物之中。插画发展的黄金期始于 20 世纪五六十年代的美国。从插画的历史发展来看，它与社会的政治经济密不可分。

（一）东方插画艺术的历史演变

1. 我国插画艺术的发展

若谈插画的起源，须先谈及插画所依附的绘画、文字和印刷。

我国最早的插画是以版画形式出现的，是随佛教文化的传入，为宣传教义而在经书中用"变相"图解经文。目前，史料记载我国最早的版画作品是唐肃宗时刊行的《陀罗尼经咒图》，刊记确切年代的则是唐懿宗咸通九年 (868 年) 的《金刚般若经》中的扉页画。图 1-33 所示的是最早的雕版书。

图 1-33　最早的雕版书

我们的祖先为了把自己的语言与思想记录下来，曾花了不少时间与精力，并最终创造了一种我国特有的文字。我国的文字最早出现在殷商时代，到了殷商王朝的后半期，就已相当成熟了。至于这些文字的最早记录，现在所能见到的便是在安阳等地发现的刻在龟甲兽骨上的卜辞 (甲骨文的一种)，如图 1-34、图 1-35 所示。

图 1-34　卜辞 (1)

图 1-35　卜辞 (2)

　　甲骨文逐渐成为一种专门的学科。现在发现的甲骨多达 20 万片，不重复的文字 4 000 多个，研究者能识其意者已有 1 500 多个。

　　印章起源于商代，刻于铜、石及木等材料上，有反体阴字及阳字。印章的反刻文字及盖章，与印刷十分近似，这些都为刻版提供了技术和经验，如图 1-36、图 1-37 所示。

<div align="center">

图 1-36　汉代及以前的印章　　　　　　　图 1-37　小型"插画"肖形印

</div>

　　人们用竹片、木片及丝织品作为书写绘画的载体，用以传播文化，这就是书的最早形态，也可视为最早的书籍，如图 1-38 所示。

01

<div align="center">

图 1-38　简牍和帛书——中国最早的书籍

</div>

　　据《后汉书》记载，纸的发明最早是由宦官蔡伦于东汉元兴元年 (105 年) 用树肤、麻头、敝布、渔网等材料制造出的，如图 1-39 所示。

图 1-39　帛书《天文气象杂占》(湖南长沙马王堆汉墓出土)

　　1934 年，在长沙市发现的战国缯书 (见图 1-40)，高 15 寸、长 18 寸；墨书，书分两面，相互颠倒；文字的四周画有类似《山海经》中的奇禽异兽和谲诡人物的插画，并涂有青红等色彩；每一图像旁边均写有神明和注释，似为古代祠神的文告或巫术。

图 1-40　战国缯书

　　中国东晋绘画作品《女史箴图》，作者顾恺之。原作已佚，现存有唐代摹本，原有 12 段，因年代久远，现存仅 9 段，为绢本，设色，纵 24.8 厘米、横 348.2 厘米。如图 1-41、图 1-42 所示。

图 1-41　女史箴图整体

图 1-42　女史箴图局部

晋代的砖画所绘制的场面富有极强的生活气息。两位仕女正在为宴请而杀鸡宰禽。图 1-43 中用笔极简，却形象生动，将刚宰杀的鸡与已煺毛的鸡刻画的相当细致。

图 1-43　墓室壁画——洗烫家禽图　魏晋

《洛神赋图》是三国魏曹植的名作《洛神赋》的一段，描写洛川之神宓妃驾六龙乘云车，旌旗飞扬的景象。选自《名绘集珍》，画无作者名款，旧传顾恺之长于人物画，以线条精细优美著称。如图 1-44、图 1-45 所示。

图 1-44　洛神赋图

图 1-45　洛神赋图局部

现存最早的印刷插画是 1975 年陕西西安唐墓出土的《陀罗尼经》，如图 1-46、图 1-47 所示。考古学家认为，此件当印于唐玄宗时期 (712 年——755 年)。

图 1-46　唐代汉文《陀罗尼经》印本

图 1-47　唐代汉文《陀罗尼经》印本局部

现存最早、最完整的书籍插画是《梵文陀罗经咒图》（见图 1-48），于 1944 年发现于四川成都的唐墓，当时这件作品藏于死者所带的银镯中。该图约刻于唐至德二年 (757 年) 至大中四年 (850 年) 之间。画芯为茧纸，木刻板印，高 31 厘米、长 34 厘米；中部、左角皆残损；中间有菩萨像，八臂，手持法器坐于莲座上；像外四周刻梵文经咒；最外的周边，四围各刻五菩萨像，排列整齐，很有规则，颇具装饰趣味。

图 1-48 《梵文陀罗经咒图》

世界上可考的、最早的印刷书籍，是我国 1900 年在甘肃省敦煌千佛洞出土的唐代雕版印刷的《金刚经》。《金刚经》扉画是我国最早的版画插画，如图 1-49 至图 1-51 所示。

图 1-49 现存最早、最完整的书籍插画——《金刚经》扉画 [唐咸通九年（公元 868 年）] (1)　　图 1-50 现存最早、最完整的书籍插画——《金刚经》扉画 [唐咸通九年（公元 868 年）] (2)　　图 1-51 现存最早、最完整的书籍插画——《金刚经》扉画 [唐咸通九年（公元 868 年）] (3)

《金刚经》这部书长 1 丈 6 尺，高 1 尺（卷首木刻扉画，高 24.4 厘米、长 28 厘米），在 6 块木板上雕刻经文，印在 6 张纸上，卷首加印 1 幅画，共 7 个印张，粘成 1 卷。这是我国雕版佛画中，一幅非常珍贵的艺术遗产，它形象地说明了晚唐时期的雕版艺术已经达到了纯熟和精妙的程度。这幅《金刚经》扉画，早年被斯坦因所盗，今藏于英国伦敦博物馆。

吴越王为王妃黄氏建的西湖雷峰塔于 1924 年倒塌，因而发现塔砖之内藏有《宝箧印陀罗尼经》，如图 1-52 所示。卷首有较简略的扉画，另外塔砖内还藏有木刻雕版画，刻人物故事，较经卷扉画更为精细。

图 1-52　《宝箧印陀罗尼经》边塞的雕版佛画插画

1900 年，在敦煌莫高窟发现的《大圣毗沙门天王像》（见图 1-53），即是一件雕版画。这种雕版画，主要是指当时管领孤沙地带的节度使曹氏家族请匠人刻的雕版画。画面刻一位武士状的天王，旁及天女与童子，这幅作品制作时间为公元 947 年。

图 1-53　五代刻本《大圣毗沙门天王像》

宋代，特别是北宋，封建经济的高度发展促使各项手工业技术得到很大的提高。我国中古时期的三大发明——火药、罗盘（指南针）及活字印刷术，均显示出北宋这一时期在手工业

方面的辉煌成就。特别是活字印刷术的发明，增加了刊印书册的数量，促进了图书出版的增长。

图1-54描写宋代洛阳人程一德家雇工刻印书籍的画面，画中有刻版、印刷、装订几个工序。

图1-55为宋代绘画中的书坊图，图中描写当时售书的情景。

图 1-54　刻印书籍　　　　　　　　　图 1-55　书坊图

现存宋刊经史插画，北京图书馆有藏本。礼书、乐书等都有很多插画，如《毛诗》《周礼》《论语》《荀子》《道德经》《南华经》等，都是纂图互注。原题《纂图互注荀子》，20卷。唐杨倞注。卷首三图，图式为上图下文，首页为"荀子器之图"，只画器物。二页"荀子礼论，天子大路越席，所以养体也"，上图绘刻天子车马，标有"天子大路图"。

图1-56《荀子》插画是南宋刊本，高18.8厘米、长12厘米，字体严整，绘刻极具装饰性。

图1-57《尚书》一卷，图77幅，为北京图书馆所藏的南宋建阳刊本。《尚书》刊本，上图下文，如《有虞氏韶乐器之图》，刻了"堂上乐"与"堂下乐"，这些乐器（如琴、鼓、箫、笙等），以形象作为具体说明。

图 1-56　《荀子》插画　　　　　　　图 1-57　《尚书》插画

《列女传》为汉代刘向所撰，共八篇。据嘉佑八年（1063年）王回在序中说："向（刘向）为汉成帝光禄大夫，当赵后婕妤嬖宠时，奏此书以讽宫中。"所写内容旨在宣扬封建时代的妇女礼教，但也描写了一些应该赞扬的妇女品质。相传该书有晋代大画家顾恺之的插画。《列女

传》插画如图 1-58 所示。

图 1-58　《列女传》插画

　　《列女传》插画，在一页中以上图下文的形式来刊印，读完一节文字，即能看到这节文字的插画，文图相辅，这是流行一时的插画格式。《列女传》全书共八篇一百二十三节，插画一百二十三幅，可谓大观。

　　《梅花喜神谱》(见图 1-59) 为宋伯仁编绘，于嘉熙二年 (1238 年) 初刻。这是一部有艺术价值的专题性画谱，双刀平刻，亟为历代画家、版本家所珍藏。作者宋伯仁，广平人，字器之，号雪岩，唐代宰相宋璟后裔，嘉熙时为盐运司属官，著有《西塍集》，工诗，善画梅，他在《梅花喜神谱》序中说："余有梅癖，辟圃以栽，筑亭以对。"从这寥寥数语中，也就道出了他编绘《梅花喜神谱》的缘由。

　　《竹谱》(见图 1-60) 中记载了李衎学画竹的过程，也是李衎对画竹史溯源的过程。《竹谱》论述极详，是古代竹谱中具有代表性的著作。全书分画竹、墨竹、竹态、竹品四谱，七卷，尤详于竹品谱。

图 1-59　《梅花喜神谱》　　　　　图 1-60　《竹谱》插画　元代画家李衎 编绘

《本草图》（见图 1-61）是一部药学图书，原名《经史政类备急草本》，共三十一卷，宋唐慎徽撰。北京图书馆藏有南宋嘉定四年（1211 年）的刘甲刊本。所绘"草""卉""根""叶""茎""花"等本意在于以"象形"供人"按图索检药物"。这部图文并茂的药典，对插画的提高是有一定贡献的。

图 1-61 《本草图》

《辽藏》或称《契丹藏》。重熙七年（1038，北宋景五年）建西京（今山西大同）华严寺薄伽教藏，藏《藏经》579 帙。又宜州（今辽宁义县）厅峪道院，建佛宫，置《藏经》5048 卷。《辽藏》插画如图 1-62 所示。

《炽盛光九曜图》在应县木塔内出土。白麻纸本，画心上端已残缺，幸存画心纵 94 厘米、横 50 厘米。以雕版印刷，先印出通幅线条，再着色。刻工精细，线条遒劲，是迄今为止我国发现的最大立幅木印着色佛教故事画。如图 1-63 所示。

图 1-62 辽代《辽藏》插画

图 1-63 辽代《炽盛光九曜图》

金灭北宋，一度统一北方，金又潜意汲取汉族文化，因此对宋刻图版及雕版工人都较重视。其中《四美图》堪称佳作，如图 1-64 所示。

图1-64　《四美图》

西夏的《大藏经》为佛教经典的总集，简称为藏经，又称为一切经，有多个版本，比如乾隆藏、嘉兴藏等。现存的大藏经，按文字的不同可分为汉文、藏文、巴利语三大体系。这些大藏经又被翻译成西夏文、日文、蒙文、满文等，如图1-65所示。

<div style="text-align:right">01</div>

图1-65　西夏《大藏经》的扉页插画

元代的经书、子书如《周礼》《礼记》《乐书》《论语》《孝经》《荀子》《道德经》《南华经》等，或以宋版重印，或重行刊印，在当时相当可观。其中，《新刊全相成斋孝经直解》为上图下文式插画本，如图1-66所示。

《事林广记》刊于至元六年(1340年)，共十集，陈元靓撰，为福建建阳郑氏积诚堂刻本，原题《纂图增新群书类要事林广记》，如图1-67所示。北京大学图书馆有藏本且内容丰富。

图 1-66 《新刊全相成斋孝经直解》

图 1-67 《纂图增新群书类要事林广记》插画

　　所谓"事林"，是指记民间诸事，涉及农事、文籍、武艺、医药、文艺、音乐、茶果、饮馔、牧养、地舆、胜迹、算法等，类似现在的日用百科全书，其插画很像现在的日用百科画报，其中的《耕获图》，描写农夫耕种，妇女携孩子送茶水的画面，如图 1-68 所示。

图 1-68 《耕获图》

　　元代时期佛教依然兴盛，当时是儒、释、道三教并存，而且还盛行信奉基督教。这一时期所刻的《普宁藏》（杭州雕版）、《河西字大藏》及《梁皇宝忏》等都相当工整，而且雕印技术还大大地向前迈了一步。例如，至元六年(1340 年) 所刻的无闻和尚的《金刚经注》（见图 1-69），居然有了朱墨的套印，无论从雕版印刷技术来说，还是从绘制的要求来说，都是很有意义的。

图 1-69 元代的道释插画——朱墨双色套印《金刚经注》

明代是我国雕版印刷业的繁盛时期,印刷技术有了较大的提高,印刷专用字体形成并被广泛使用。印刷地域、规模、品种都有较大的突破;线装取代了包背装,成为古籍的主要装订形式。明刻本无论在刻书地区、刻书形式、刻书技术、刻书范围,还是在民间书坊数量上等都远胜于前代,流传下来的明刻本以中后期作品较多,正统以前较少。在版刻特点上,既有继承元朝的一面,又有所创新。明代刻本插画如图 1-70 ~图 1-73 所示。

图 1-70 明代刻本插画(1)　图 1-71 明代刻本插画(2)　图 1-72 明代刻本插画(3)　图 1-73 明代刻本插画(4)

清刻本分为官刻本、家刻本和坊刻本。其中,官刻本即内府本,刻书多为殿本,校刻精致,纸墨上佳,堪与宋刻本相媲美。清代刻本的装帧形式通常用的是包背装和线装,官刻本兼有经折装、蝴蝶装和包背装。现今流传的古籍大部分是清刻本。其中,乾隆时期前后所刻精刻本受到学者重视,有不少被列为善本。

《清孙温绘红楼梦(套装上下册)》原大版超大型画册,系根据旅顺博物馆所藏国家一级文物、享有国宝之称的清代孙温所绘《红楼梦》大幅绢本工笔彩绘图册,按原大尺寸仿真复制,内文画芯 76.5 厘米,宽 43 厘米,是目前可见国内最大开本画册。如图 1-74、图 1-75 所示。

图 1-74　清朝《红楼梦》插画

图 1-75　《红楼梦》插画　清朝孙温绘

清代木刻插画本《广玉匣记》是集各类占卜之术的代表作，亦称之为《玉匣记通书》。一般假托诸葛孔明、鬼谷子、张天师、李淳风、周公、袁天罡等先贤之名而作，如图 1-76 所示。

图 1-76　广玉匣记（上下卷一册全）清代木刻插画本

民国时期，插画曾经盛极一时。当时创作的作品如同万花筒的窗口，帮助人们窥探 20 世纪中国的社会万象及各种危机和矛盾。这个时期的插画多借鉴外来插画的样式，再结合传统样式，涉及的内容突破了传统的小说、戏剧、佛经等领域，延伸到译作、杂志、教科书、期刊等领域。例如，上海的《点石斋画报》(见图 1-77 至图 1-79)。

图 1-77　《点石斋画报》(1)　　　图 1-78　《点石斋画报》(2)　　　图 1-79　《点石斋画报》(3)

民国时期，由于连环画这种艺术形式深受广大读者的喜爱，因此发行量急剧上升，专司连环画的出版商也不断增多，连环画的创作队伍逐渐扩大，涌现出许多优秀的连环画画家。这一时期的连环画常常在画刊和报纸上连载一些表现社会生活和人民疾苦的优秀作品，如张乐平的《三毛流浪记》(见图 1-80 和图 1-81)、黄尧的《牛鼻子》，以及丰子恺的作品 (见图 1-82 至图 1-84)〔丰子恺 (1898.11.9——1975.9.15)，原名丰润，浙江桐乡石门镇人，我国现代画家、散文家、美术教育家、音乐教育家、翻译家，是一位多方面卓有成就的文艺大师。〕等，都以其精湛的艺术表现力和强烈的感染力，在社会上引起极大反响。

图 1-80　《三毛流浪记》(1)　　　　　　图 1-81　《三毛流浪记》(2)

图 1-82　丰子恺作品 (1)　　　　图 1-83　丰子恺作品 (2)　　　　图 1-84　丰子恺作品 (3)

丰子恺被国际友人誉为"现代中国最像艺术家的艺术家"。其风格独特的漫画作品内涵深刻，耐人寻味，影响很大，深受人们的喜爱。

民国时期的商业已很发达，广告、月份牌等插画很多。月份牌的画面除了商品宣传外，表现的大都是中国传统题材的形象，或中国传统山水，或仕女人物，或戏曲故事场面等，后来则发展为，画面以表现时装美女为主要形象，如图 1-85 至图 1-88 所示。其中以杭穉英的绘画最为著名。

图 1-85　时装美女 (1)　　图 1-86　时装美女 (2)　　图 1-87　时装美女 (3)　　图 1-88　时装美女 (4)

新中国成立后插画分两个时期，改革开放前商业经济少，产品广告少，但政治宣传画及文学插画很丰富；改革开放后商业高速发展，信息发达，插画的形式内容丰富，百花齐放。

20 世纪 80 年代后期，以电影、电视为主导的娱乐方式进入我国，大多数作家没能适应新的文化环境，与读者之间产生了隔膜。这时，以日本动画片在中国市场成功"登陆"，冲击了日益萎缩的小人书市场，给插画造成了内忧外患的困境，使其在此困境下艰难求索。在红军长征胜利 70 周年之时，中国美术馆第一次完整展出堪称"绘画史诗"的连环画作品《地球的红飘带》，如图 1-89、图 1-90 所示。

图 1-89　《地球的红飘带》(1)

图 1-90　《地球的红飘带》(2)

这部大型连环画作品根据魏巍的长篇小说改编、历时 6 年创作时间，包含 926 幅作品，在 1993 年甫一问世，就被美术理论家蔡若虹先生称为"创造了黑白画艺术的高峰，是我们现实主义美术创作的红飘带"。

在我国，虽然插画发展的较晚，但追其溯源，源远流长。虽然插画经历了 1950 年后黑板报、版画、宣传画格式的发展，到 20 世纪 80 年代后对国际流行风格的借鉴，再到 90 年代中后期随着电脑技术的普及，更多使用电脑进行插画设计的新锐作者涌现。

2. 日本插画艺术的发展

在动漫业产生之前，日本的绘画最先受到我国唐代佛教绘画的影响，一些日本画家游历中国，学到了佛教绘画的诸多技法，创作了许多明显带有中国印记的绘画作品，并且称这些作品为"唐绘"。经过长时间的消化和融合，最后逐渐形成了属于日本大和民族自己的绘画艺术，并且在平安时代创作了《源氏物语绘卷》。它是根据日本第一部长篇小说《源氏物语》创作的插画合集。到了桃山江户时代，由于町人阶级的发展，日本又产生了"浮世绘"插画形式。它以青楼的风俗画和新兴的歌舞伎为主要表现对象，特别是一个歌舞剧场，常常把"浮世绘"作为海报来直接使用，受到了广大民众的喜爱，甚至家家户户都有收藏，成为日本插画艺术的一朵奇葩。

第二次世界大战之后，漫画在日本的社会地位及人们对它的认识方面不断变化。日本漫画表现出典型的东方漫画式风格，区别于其他国家动漫插画题材陈旧和内容偏重凸显教育意义的风格，日本动漫插画则充满了轻松和时尚的格调，特别是得到了我国青少年一代的青睐，也影响和改变着他们的艺术审美和观念。现今的日本插画范围涉及视觉设计的各个方面，日本的卡通、动画产生的经济效益给日本带来了可观的经济回报。商业插画相对而言是"小制作"，经常以与其他门类的艺术合作的形式存在。动画往往就是由插画设计者来设计角色，日本每年都发行全年的插画年鉴。日本还专门成立了集合世界各国插画师和广告设计师的国际创造者协会，并在这个群体中造就出一批大师级的艺术家。

图 1-91、图 1-92 由鸟羽僧正觉犹创作于日本平安至镰仓时代，是有日本最古老漫画之称的国宝级作品。《鸟兽人物戏画》共甲乙丙丁 4 卷，其中的丙卷是由双面绘画的和纸正反面剥离后重新拼接而成的。现收藏于京都高山寺，被认为是日本漫画的起源。

01

图 1-91 《鸟兽人物戏画》　　　　　　　　图 1-92 鸟羽僧正觉犹的作品

　　葛饰北斋是浮世绘的主要代表画家。在晚期浮世绘中，被认为具有创造性的领域历来就是风景版画，而葛饰北斋正是最早在浮世绘风景版画中取得成功的画家，他曾对西方印象派产生过很大的艺术启迪作用，是"前代艺术之前的现代艺术"。其作品如图 1-93、图 1-94 所示。

图 1-93 葛饰北斋的作品 (1)　　　　　　图 1-94 葛饰北斋的作品 (2)

　　第一次世界大战及第二次世界大战时期的日本插画，如图 1-95 至图 1-100 所示。

图 1-95 第一次世界大战时期的 图 1-96 第一次世界大战时 图 1-97 第一次世界大战时期
日本插画 (1)　　　　　　　期的日本插画 (2)　　　　　的日本插画 (3)

图 1-98　第二次世界大
战时期的日本
插画 (1)

图 1-99　第二次世界大战时期
的日本插画 (2)

图 1-100　第二次世界大战时期
的日本插画 (3)

东方的插画历史伴随着亚洲经济和文化的发展而演变，带着含蓄和神秘的色彩，带着东方古国的璀璨文明，至今熠熠生辉。

（二）西方插画艺术的历史演变

欧洲的插画历史始于宗教读物之中，花草、鸟兽、人物装饰纹样的花体字母已具有插画的特征，配合精心描绘的插画，对装饰经书、解释经义、传播教义起到了不小的作用。随着插画渐渐与整个商业美术合流，商业插画的形式和风格逐渐确立。商业插画已经被广泛地用到招贴海报、产品介绍、商品包装中。19世纪90年代是插画招贴画繁荣的顶峰，许多著名画家(如达利、毕加索等)都参与到插画招贴画的创作中，他们用自己的画笔为招贴画增添了辉煌的色彩。

20 世纪 60 年代以后，企业形象逐渐兴起，使得插画更加有了用武之地。于是插画除了出现在传统载体 (书籍) 中之外，还被广泛地运用到招贴海报、产品介绍、商品包装、报纸杂志上。

巴黎公社的建立，把 19 世纪艺术纷繁的流派显现出来，艺术家越来越多地开始为资产阶级服务，形成了一种越来越脱离政治而走向艺术自由的趋向。新古典主义在题材、形式、风格上以古希腊罗马艺术为榜样，特别是以古典雕刻为范本，创造了一种古朴、典雅和庄重的风格；浪漫主义则重感情和个性。19 世纪欧洲插画如图 1-101 至图 1-104 所示。

图 1-101　19 世纪欧洲插画 (1)　图 1-102　19 世纪欧洲插画 (2)　图 1-103　19 世纪欧洲插画 (3)　图 1-104　19 世纪欧洲插画 (4)

19 世纪和 20 世纪之交的王尔德的悲剧、比亚兹莱的插画和施特劳斯的歌剧携手打造了莎乐美（见图 1-105 至图 1-111）的巅峰形象，使唯美－颓废的莎乐美在当时的西方社会家喻户晓。唯美－颓废主义作为现代主义艺术的先驱，和象征主义一起揭开了审美现代性的序幕，虽然"短命"，却无可替代。艺术感性之美的"救赎"功用始终是艺术家和理论家探讨的主要命题，唯美－颓废的莎乐美之所以深入人心和久演不衰即说明了这一点。

当 20 世纪末的英国画家们沉溺于在古老传说的故纸堆里找寻着美丽与温婉的诠释时，比亚兹莱（见图 1-112）却用一种更新、更绝对的方式表达他的艺术理念。"疏可走马，密不透风"——黑白方寸之间的变化竟是这般魅力无穷，强烈的装饰意味、流畅优美的线条、诡异怪诞的形象，使他的作品充斥着恐慌和罪恶的感情色彩。

图 1-105 莎乐美 (1)　　图 1-106 莎乐美 (2)　　图 1-107 莎乐美 (3)　　图 1-108 莎乐美 (4)

图 1-109 莎乐美 (5)　　图 1-110 莎乐美 (6)　　图 1-111 莎乐美 (7)　　图 1-112 比亚兹莱

点评：莎乐美的线条优美，黑白处理方面密集与空白的构图处理非常经典。

奥布雷·比亚兹莱 (Aubrey Beardsley, 1872—1898 年) 从小醉心于文学与音乐，并在这两方面有着良好的素养，他的画充满了诗样的浪漫情愫和无尽的幻想。他热爱古希腊的瓶画和罗可可时代极富纤弱风格的装饰艺术，同时东方的浮世绘与版画也对他的艺术道路产生了深切的影响。

欧洲插画真正的鼎盛时期始于 20 世纪的美国，当时一部分从事纯粹美术创作的职业画家开始转向插画创作，从事插画创作的作者原先几乎都是职业画家，因此插画带有明显的绘画色彩。后来，由于受到抽象主义画派的潮流冲击，插画的风格大部分由具象转变为抽象。一直到 20 世纪 70 年代，插画又重新回到了写实的风格。

近代艺术大师毕加索不但在纯艺术上的成就令人膜拜，对商业插画的杰出表现也令人赞叹。而谢列特反而在海报插画方面引起了比纯绘画更多的关注与议论。

巴勃罗·鲁伊斯·毕加索 (Pablo Picasso，1881—1973 年)，西班牙画家、雕塑家，法国共产党党员，现代艺术的创始人，西方现代派绘画的主要代表人。他于 1907 年创作的《亚威农少女》(见图 1-131) 是第一张被认为有立体主义倾向的作品，是一幅具有里程碑意义的著名杰作。它不仅是毕加索个人艺术历程中的重大转折，也是西方现代艺术史上的一次革命性突破，引发了立体主义运动的诞生。这幅画在以后的十几年中使法国的立体主义绘画得到空前的发展，甚至还波及芭蕾舞、舞台设计、文学、音乐等其他领域。《亚威农少女》开创了法国立体主义的新局面，毕加索与勃拉克也成了这一画派的风云人物。毕加索的其他作品如图 1-114 和图 1-115 所示。

图 1-113 亚威农少女　　　　图 1-114 梦　　　　图 1-115 哭泣的女人

朱尔斯·谢列特 (Jules Cheret，1836—1932 年)，生于巴黎，法国著名画家和设计家。谢列特通过他塑造的女性倡导了一种更加人性化的生活方式，在另外一种层面上，他不自觉地高举了人文精神的大旗，打破了当时对妇女的礼教束缚，肯定了女性的价值和尊严。他倡导人的本性、人的解放的思想观念和人生态度，海报 (见图 1-116 至图 1-119) 是从价值论的角度对人的本质进行探索思考后的意识形态的表现，其最核心的内涵就是人的生命的自由表现。

图 1-116 朱尔斯·谢列特　图 1-117 谢列特女 (1)　图 1-118 谢列特女 (2)　图 1-119 谢列特女 (3)

点评：谢列特的海报，插画风格欢快温暖，富有动感，具有很强的视觉冲击力。

埃德蒙·杜拉克(Edmund Dulac，1882—1953年)是法国著名的插画大师。他的作品风格多变，为童话配的插画人物形象各异，有的画甚至找不出他惯有的风格，如图1-120至图1-123所示。他画日本传说一如日本浮世绘，萧瑟淡远；画中国清朝的官员竟能把人物脸上的官样表情画得活灵活现。

图1-120　杜拉克画作(1)　图1-121　杜拉克画作(2)　图1-122　杜拉克画作(3)　图1-123　杜拉克画作(4)

杜拉克的作品中，与1910年出版的《睡美人——法国童话集》相比，其后一年问世的《安徒生童话绘本》就显得老实本分。《皇帝的新装》的诙谐揶揄，《天国花园》的诗意恬淡，《白雪皇后》的浪漫魔幻，《一个贵族和他的女儿们》的苍凉阴郁，无不与文本贴切吻合。《海的女儿》的插画更见功力，开始时小人鱼欢快无忧，随着她对王子的牵挂和牺牲，画面的调子转向青涩忧伤。他为《鲁拜集》配的插画，线条柔和、细腻，色调雅致带着些旧气，画中美女娇柔慵懒，带着分漫不经心的疏离。

美国插画艺术的黄金时期为1900年到1950年，美国主体性插画创作主题包括西部题材、历史题材、乡村题材、现实题材和战争题材等。

西部题材最著名的奠基人是亨利法尼，其描写的西部场景及印第安人的形象成为西部题材插画创作的经典，如图1-124至图1-127所示。这种西部题材和印第安题材都歌颂了美国文化中自然冒险精神和英雄主义情结。

图1-124　亨利法尼作品(1)　　图1-125　亨利法尼作品(2)　图1-126　亨利法尼作品(3)　图1-127　亨利法尼作品(4)

点评：亨利法尼的插画表现出写实主义的凝重，真实地表现了美国的西部场景。

战争题材的代表人是霍华德·派尔(Howard Pyle，1853—1911年)，美国著名插画家、作家(见图1-128)，代表作《崩克山战役》，表现了美国战士和英国战士惨烈战斗的场景。战争题材的插画为20世纪美国的战争、政治、经济事件提供了文化支撑力。

霍华德·派尔是难得一见的在文字写作和绘画方面皆造诣不凡的大师级人物。他在少年时代就表现出超人的绘画才能，为一些杂志定期绘制插画，此外他在写作方面也很有天赋，加上之前接触到许多民间故事和传说，促成他创作了一系列骑士和英雄人物的历险记，主要作品有《罗宾汉奇遇记》《银手奥托》《海盗传说》《骑士麦尔斯》等，大多取材于中世纪的神话或殖民地时期历史，再现了那个时代的社会风貌，如图1-129至图1-131所示。

图1-128 霍华德·派尔　　图1-129 派尔作品(1)　　图1-130 派尔作品(2)　　图1-131 派尔作品(3)

点评：霍华德·派尔的作品在插画领域一直有着良好的口碑，被列为世界名著。

现实题材的代表人是诺曼·洛克威尔(Norman Rockwell，1894—1978年)(见图1-132)，代表作《自由小姐》运用符号化的图像内容传达当时女性走出家庭，进入工作领域的积极时代特色。诺曼·洛克威尔是美国20世纪早期的重要画家及插画家，作品横跨商业宣传与爱国宣传领域。他一生中的绘画作品大都经由《周六晚报》刊出，其中最知名的系列作品是在20世纪四五十年创作的，如《四大自由》与《女子铆钉工》。其作品如图1-133至图1-137所示。

图1-132 诺曼·洛克威尔　　图1-133 洛克威尔作品(1)　　图1-134 洛克威尔作品(2)

图 1-135　洛克威尔作品 (3)　　　　图 1-136　洛克威尔作品 (4)　　　　图 1-137　洛克威尔作品 (5)

点评：诺曼·洛克威尔从 16 岁开始成为一个插画家，直到 82 岁，一生创作不断，曾被《纽约时报》誉为"本世纪最受欢迎的艺术家"。

洛克威尔的作品记录了 20 世纪美国的发展与变迁，从炎炎夏日的赤足男孩，到踏上月球的太空人；从慵懒的小镇店面，到摩天大楼办公室；从五彩的童话故事书，到闪亮的电视荧光屏……他的作品不只涵盖了两次世界大战、美苏冷战，以及美国的经济萧条与种族问题，还包括从甘乃迪到卡特等历届总统、电影明星，以及童子军等题材。但是，洛克威尔最喜爱的主题却是坦然纯真的孩子。他说："我不知道自己到底画了多少个孩子……我猜，大概有几千个吧！可是我依然乐此不疲。"

洛克威尔的这种多元化的插画题材全面反映了美国 20 世纪前期的社会文化结构，为美国插画艺术的繁荣发展提供了空间。

1944 年，Timken Roller Bearing(铁姆肯轴承公司) 聘请了 J.C. Leyendecker(莱恩德克)。J.C. Leyendecker 以将领肖像为主题，为美国二战战争债券绘制海报。海报中能看到不少美国名将，如艾森豪威尔、麦克阿瑟、史迪威等。将领们神情凝重又不失威严的形象，使这套海报在当时颇具人气，如图 1-138 至图 1-140。

图 1-138　莱恩德克作品 (1)　图 1-139　莱恩德克作品 (2)　　　　图 1-140　莱恩德克作品 (3)

点评：J.C. 莱恩德克，德国插画艺术家。其画作最大的特色是颜色讲究，造型颇带装饰性。

佐伊莫泽特 (1907—1993 年) 出生于美国，是美国著名的美女插画家。她是美国 20 世纪早期最迷人的艺术家兼模特。其画作如图 1-141 至图 1-144 所示。

图 1-141	佐伊莫泽特的	图 1-142	佐伊莫泽特的	图 1-143	佐伊莫泽特的	图 1-144	佐伊莫泽特的
	作品 (1)		作品 (2)		作品 (3)		作品 (4)

点评：佐伊莫泽特的插画主要描绘好莱坞明星的浪漫电影故事。

小贴士

在东西方插画的发展过程中，20世纪欧美各国的插画领域大师辈出，优秀佳作层出不穷。第二次世界大战以后，美国的插画种类繁多，直接影响到现代设计的发展方向。了解了以设计师为代表的作品，从侧面反映出当时历史的脉搏和时尚，对于插画设计的发展方向，设计史的理论和指导意义是深远的。插画的历史不仅决定了对插画设计的认识、了解、掌握等学习过程，还直接影响以后设计的速度和前瞻性。

第二次世界大战后，包豪斯学院派的设计理念在美国得以施展和传播。关于实用功能和国际主义更是上升到了一个高度。通过系统的学习整个插画史，可以开阔设计思路，回归初心。设计是人设计的，所以也要本着以人为本的思想为人类服务，愉悦人心，陶冶情操，引发真善美。生活是真实的也是艺术的，作为设计师要发掘身边的灵感，努力提高自己的技艺，特别是提升自己的精神境界，这样才能达到更高的意境和造诣。

提示：

东西方插画的发展史是插画设计的认知基础，随着插画历史的不断发展和演变，作为生活在现代化社会的我们，更应该在前人的经验上汲取营养，不断推陈出新，设计出更为优秀的作品。若想达到这个目标就要分析目前的设计现状，再预测未来的设计风向标。没有一流的思想，就不会有一流的作品，因此要关注设计流行文化，关注社会发展。

第二节　插画设计的发展趋势

现代插画在我国的逐渐深入，预示着一种新的视觉传达方式逐渐出现在我们生活的各个领域中。现代插画的运用，说明插画能够更快地将观者的注意力吸引到插画所传达的信息中。书籍中的插画为文字增加了更多的视觉效果；包装产品中的插画比摄影图片更加具有活力和

艺术感，具有更好的品牌效应；时尚消费品中的插画抓住了消费者的心理；影视动画中的插画使画面更具有视觉冲击力。

美国是插画市场非常发达的国家，欣赏插画在社会上已经成为一种习惯。一方面有大量独立的插画产品在终端市场上出售，如插画图书、杂志、插画贺卡等。另一方面插画作为视觉传达体系（平面设计、插画、商业摄影）的一部分，广泛地运用于平面插画、海报、封面等设计的内容中。美国的插画市场还非常专业化，分成儿童类、体育类、科幻类、食品类、数码类、纯艺术风格类、幽默类等多种专业类型，每种类型都有专业的插画艺术家。整个插画市场非常规范，竞争也很激烈，因为插画艺术家的平均收入水平是普通工薪阶层平均收入的 3 倍。

众所周知，日本的商业动漫已经有了庞大的市场和运作队伍，而动漫是插画产业的一个重要分支。在 CG 技术 (Computer Graphics，利用计算机技术进行视觉设计和生产) 进入插画领域之前，靠手工绘制的动画就已经成了日本的朝阳产业。今天的年轻一代则越来越倾向于使用电脑数码技术。

在韩国，随着近几年游戏产业攀升为国民经济第二大支柱产业，插画，尤其是数码插画异军突起，用数码插画设计出来的游戏人物随着韩国游戏在中国普遍推广而赢得了更大的市场空间。

与此同时，中国香港和台湾地区的插画设计师还在寻找着属于自己的产业之路，他们的作品都有着明显的学步日本的痕迹。

现在通行于国外市场的商业插画包括出版物插画、卡通吉祥物、游戏插画和广告插画 4 种形式。在中国，插画已经遍布于平面和电子媒体、商业场馆、公众机构、商品包装、影视演艺海报、企业插画，甚至 T 恤、日记本、贺年片中。

但是，插画设计的发展趋势主要体现在以下 6 个方面。

一、形式多样化

由于媒介、内容、表现手法、诉求对象等的多样性，因此使现代插画的审美标准也具有多样化、多元化的特征。

现代插画的形式多种多样，以媒体分类，基本上可分为两大部分，即印刷媒体与影视媒体。印刷媒体包括招贴插画、报纸插画、杂志书籍插画、产品包装插画、企业形象宣传品插画等。影视媒体包括电影、电视、计算机显示屏等。

招贴插画：也称为宣传画、海报。可以说，在插画还主要依赖于印刷媒体传递信息的时代，招贴插画处于主宰插画的地位。但随着影视媒体的出现，其应用范围有所缩小。海报插画如图 1-145 所示。

报纸插画：报纸是信息传递的媒介之一。它有最为大众化、成本低廉、发行量大、传播面广、速度快、制作周期短等特点。报纸插画如图 1-146 所示。

杂志书籍插画：包括封面、封底的设计和正文的插画，广泛应用于各类书籍，如文学书籍、少儿书籍、科技书籍等。这种插画正在逐渐减退，但在电子书籍、电子报刊中仍将大量存在。杂志书籍插画如图 1-147 所示。

产品包装插画：产品包装使插画的应用更广泛。产品包装设计包含标志、图形、文字三个要素。它有双重使命：一是介绍产品，二是树立品牌形象。最为突出的特点在于它介于平

01

面设计与立体设计之间。产品包装插画如图 1-148 所示。

企业形象宣传品插画：是企业的 VI(Visual Identity) 设计。它包含在企业形象设计的基础系统和应用系统两大部分之中。

影视媒体中的影视插画：是指在电影、电视中出现的插画，一般在插画片中出现的较多。影视插画也包括计算机荧屏。计算机荧屏如今成了商业插画的表现空间，众多的图形库动画、游戏节目、图形表格都成了商业插画的一员。

插画的表现形式多样，如人物、自由形式、写实手法、黑白的、彩色的、运用材料的、照片的、电脑制作的……只要能形成图形，都可以运用到插画的制作中去。

图 1-145　海报插画　图 1-146　报纸插画　图 1-147　杂志书籍插画　　图 1-148　产品包装插画

二、创作个性化

快节奏的社会生活和高强度的生存压力，使人们回归自我的心灵诉求日渐强烈。手绘插画作为最原始也是感染力最强的插画创作手段，有着极强的亲和力。它不仅给人以视觉上的美感，更能让人在质感可触的绘画媒介上重拾单纯和美好，找到平衡与寄托，缓解失落与冷漠。

从商业角度看，时尚就是卖点，是针对消费者个性化的商品与消费者间沟通的桥梁。运用流行的插画在包装设计中多为常见，如近年很流行的现代插画师几米，他的一系列插画丛书受到年轻人和各个阶层读者的喜爱。他的画被抽取一段设计在"心相印"牌面巾纸的包装上，即迎合了大众的从众、追逐潮流的心理诉求；又使产品的文化内容有了提升——从使用功能上提高到表达情感的精神功能方面，即满足了消费者追求自我个性的需要，对审美的需要、情趣的需要，又以系列形式出现，使插画的整体联系性更强，消费者的系列购买和收藏欲望更为强烈。而消费者出于爱好和好奇进行收集，更体现了包装插画更深的魅力与审美价值。

每个人都希望有自己的个性，那么插画也一样，虽然它不能像人一样有这种愿望，但是它只有具备这种品性，才算得上是好的作品。比如，近年在我国大陆地区很热的绘本类插画，在颜色上更多地采用鲜艳明朗的时尚色系，这种时尚插画更多运用在香水、服装、饰品、箱包、美容化妆品等商业插画中，描绘的是现代都市生活的方方面面（如健身、逛街、美发、跑车、兜风、上网聊天、泡吧、个人空间等插画）夸张的比例与鲜艳的色彩，极具挑逗的动态与新颖的饰物，组成了视觉冲击力极强的时尚风格作品。个性已成为一场无处不在、永不疲倦的游戏，每个人都身在其中，无处可逃。因为个性风格是走在社会最前锋的领头羊，所以个性风格影响着商业的发展趋势。商业插画的设计只有在个性风格的带动下才能抓住大众的兴趣与爱好，如果与个性背道而驰，就必然被个性抛弃，从而注定失败。

01

插画设计的个性化趋势异彩纷呈，主要表现在以下 7 个方面。

1. 荒诞

荒诞风格反映了一部分年轻人不愿循规蹈矩，墨守成规，颠覆主流，体现自己独有的审美倾向，同时也包含一种玩世不恭、对现实不满甚至厌世的情绪。这类风格一般体现在摇滚乐、奇异的服饰、头发的造型、文身、耳坠、摩托车、香烟等事物上。这种风格的表现使商业插画带有强烈的街头风格，其线条简洁，人物多为街头青年的典型形象；色彩低沉灰暗，多为淡彩，辅以硬朗的城市背景与涂鸦字体。近年来，在非常热门的街头文化中，街头流派已经当仁不让地登堂入室，颠覆主流。大量时尚元素与街头文化（从以前的嬉皮文化到现在的朋克文化）在插画中得以体现。

图 1-149 为巴西插画师荒诞风格的作品。

图 1-149　巴西插画师 Gabriel Iumazark 的作品

图 1-150　英国插画师 Andy Council 的作品

点评：图 1-149 和图 1-150，荒诞的梦境场景、机械化的电子动物，在画面上能展现意想不到的效果。

2. 科幻

在信息社会,似乎有关科技的题材总会受到大众的关注和喜爱,同时,在大量的科幻影视、游戏、小说等的影响下,科幻风格的作品更是大行其道。而对未来的憧憬和想象,也是人类社会不断向前发展的动力。科幻风格的插画作品更多地带有机械设定的成分。

图 1-151 至图 1-154 为科幻风格的插画。

图 1-151　科幻风格　　图 1-152　科幻风格　　　图 1-153　科幻风格　　图 1-154　科幻风格
插画 (1)　　　　　　　插画 (2)　　　　　　　　插画 (3)　　　　　　　插画 (4)

点评:图 1-151 至图 1-154 是美国科幻插画大师斯帕斯 (sparth) 的作品,代表人类对未来的憧憬和想象,这也是人类社会不断向前发展的动力。

3. 卡通

卡通风格是大家最为熟悉的一种插画风格。不论是欧美风格的卡通,还是日韩风格的卡通,在各种媒介上都被广为运用。美国的迪士尼,日本的手冢治虫、宫崎骏、吉卜力的卡通片深刻地影响着我们的生活。卡通风格拥有它特有的亲和力和创造力,体现了一种角色的互换,人们能够在卡通世界实现自己孩童时代的梦想。现在不仅仅只是孩子们喜欢卡通,大人也加入其中。

图 1-155 至图 1-157 为卡通风格的插画。

图 1-155　卡通风格插画 (1)　　　　图 1-156　卡通风格插画 (2)　　　　图 1-157　卡通风格插画 (3)

点评:图 1-155 至图 1-157 是日本插画师纯圭一的作品。事实上卡通作为一门产业,有着广阔的前景。在日本,卡通动画作为一种朝阳产业,已经是日本的第二大产业。

4. 涂鸦

涂鸦是一种结合了 Hip Hop 文化的涂写艺术，形成于 20 世纪 70 年代初的美国纽约。纽约市立大学的学者爱德华在《世界百科全书》中写道："涂鸦，在商业运作中，可以很轻松地打开一片不小的市场。"

图 1-158 至图 1-160 为涂鸦风格的插画。

图 1-158　涂鸦风格　　　　图 1-159　涂鸦风格　　　　　　图 1-160　涂鸦风格
插画 (1)　　　　　　　　　插画 (2)　　　　　　　　　　　插画 (3)

点评： 图 1-158 至图 1-160 是来自纽约布鲁克林的艺术家 Ewokone 的作品，他生于 1976 年。其作品最引人注目的就是夸张扭曲的人物造型及现代艺术的丰富色彩的运用。

5. 唯美

唯美风格是人们对理想事物的一种追求，人们把对社会的不满、对未来生活的美好愿望及对自身不足的遗憾，寄托在这种风格之上，希望通过这种风格来完成自己的心愿。因此，唯美风格的商业插画作品几乎受到所有人的关心和喜爱，应用这种风格的商业插画以化妆品插画居多。爱美是人的天性，大多数女性都希望自己的肌肤能像刚剥掉壳的鸡蛋一样，设计师掌握了人们的这种唯美心理，所以在商业插画的设计中多是以皮肤光滑细腻的女性面部为主体。

图 1-161 至图 1-163 为唯美风格的插画。

图 1-161　唯美风格插画 (1)　　　　　　　图 1-162　唯美风格插画 (2)

图 1-163　唯美风格插画 (3)

　　点评：图 1-161 至图 1-163 是日本插画师 Kanazawa Mariko 的唯美插画作品，从最初使用家里孩子们的水彩画具，一直沿用水彩至今。其作品笔触细腻、用色温润，题材常见花卉、动物等传统日本插画选题，也不乏日常生活片段场景，如同寄给记忆深处的一张明信片。

　　6. 超写实

　　超写实风格顾名思义就是对事物的一种绝对真实的表现，插画就是用形象来传递思想，这种形象是一种有助于视觉传播的简单而单纯的语言，它能使人们对图形所载的信息一目了然。这种形象的图形仿佛真实世界的再现，具有可视性，使人们对其传达的信息的信任度超过了纯粹的语言。例如，商品外包装中常用到一些摄影的照片，这些照片生动地展现了商品的优秀品质，其说服力远远超过了语言。可以说这种风格是目前在平面、包装、插画、书籍报刊中运用最广、影响最大的一种插画风格。超写实风格插画其实源远流长，而现在这种风格的商业插画更多描绘的是代表中产阶级品位的城市白领的生活与小资情调，倡导一种新的高度。

　　图 1-164 至图 1-167 为超写实风格的插画。

| 图 1-164　超写实风格插画 (1) | 图 1-165　超写实风格插画 (2) | 图 1-166　超写实风格插画 (3) | 图 1-167　超写实风格插画 (4) |

　　点评：图 1-164、图 1-165 是澳大利亚艺术家 Robin Eley 的作品。图 1-166、图 1-167 是意大利画家 Alice Newberry 的作品。他们的绘画作品十分写实、逼真，从中可以看到人物的每一根毛发和服饰上的织物细节，让人惊讶不已。

7. 无厘头

近年来，无厘头成了一个非常时髦的词，它似乎成了搞笑的代名词，但是，不论是周星驰的搞笑喜剧作品，还是日本的蜡笔小新、韩国的流氓兔、美国的加菲猫，都塑造了平时自私自利、玩世不恭，但关键时刻却挺身而出，有正义感，希望去帮助别人的形象。这种风格的形象恰恰符合现在部分都市人群的审美趣味，能够产生一种心理上的共鸣，在喧嚣和快节奏的都市生中找到片刻欢愉。这就是无厘头风格的商业插画能够深入人心的原因，这种无厘头风格的商业插画有的采用了图与字相结合的方式，使作品本身就带有故事情节。

恶搞憨豆先生与世界名画的一组作品被广为传播。各种经典场景搭配上憨豆的招牌表情后，笑料十足。画作中憨豆先生惟妙惟肖的表情像是一枚返老还童的青春剂，把意味深长的名画赋予了全新的活力，如图 1-168 至图 1-171 所示。

图 1-168 无厘头风格插画 (1)　　图 1-169 无厘头风格插画 (2)　　图 1-170 无厘头风格插画 (3)　　图 1-171 无厘头风格插画 (4)

点评：《蒙娜丽莎》中憨豆先生娇嗔、鬼魅的笑容，配合上趾高气扬地抬头可见鼻孔的姿态，是不是也能让达·芬奇笑得合不拢嘴！

三、内容人性化

人性化指的是一种理念，具体体现在美观的同时能根据消费者的生活习惯、操作习惯，方便消费者，既能满足消费者的功能诉求，又能满足消费者的心理需求。

（一）自然性

人的生理层面的自然属性是"人类总是要求拥有快乐而不是痛苦"。
人的心理层面的自然属性是"人类总是要求得到尊重而不是贬抑"。
人的心灵层面的自然属性是"人类总是希望有长久的目标而不是虚度一生"。

（二）社会性

对行为后果的考虑。
对自己长远目标的考虑。
对人生价值的考虑。

现代插画的诸多人性化的设计语言，为我们更好地讲述商品本身和与消费对象的交流，成了这座沟通桥梁的一个重要而亮眼的组成部分。插画的主要任务是通过多样的绘画表现手

段进行传达和沟通。在当今的信息化社会中，人们对于传达的理解不断地深化且对其更加重视。最为重要的是插画的人性化语言涵盖面很广，因为不论是制作者还是消费对象都有着独立的思维和行为，都有着不同的民族、经历、文化、性别、年龄等社会背景。因此，这就需要站在受众的立场上，关注其内心需求，并寻求共识，这样才能真正发挥插画在设计中的"人性化"作用，用这种"人性化语言"让消费者在理解了商业信息和创作内涵后产生自觉消费行为，让买方动心，以达到诱导消费行为的目的。

图 1-172 至图 1-174 为内容人性化的插画。

图 1-172　内容人性化插画 (1)　　　　图 1-173　内容人性化插画 (2)　　　　图 1-174　内容人性化插画 (3)

点评：图 1-172 至图 1-174 是美国插画家 Pascal Campion 充满温度的作品，描绘了生活中很多我们没有留意到的瞬间，表现了人性化的关怀和温暖，拨动了人类心里柔情的那根弦。

四、功能娱乐化

在某种程度上，人类的娱乐天性是插画娱乐化的根源所在。娱乐化插画满足了大众的娱乐需要，且具有较强的渗透力和生命力，为其基本能力提供了保证。插画娱乐化通过创意表现进一步强化了娱乐资源的娱乐性，使其在插画中得以淋漓尽致地发挥，帮助产品"说话"。插画娱乐化天生的娱乐性，成功地使插画脱离了平庸和乏味，为插画信息的传递创造了一个良好的条件，有效消除消费者的紧张情绪，淡化他们在接触插画信息时的焦虑，大大降低了他们对插画的反感。在趋娱好乐的天性被满足的前提下，无论哪个年龄段的消费者都会更容易被打动，当消费者随着插画展开一个微笑时，对插画信息的抵制情绪也就冰雪消融了。

对于娱乐来说，如果缺乏双向性，其娱乐功能会大大降低。没有娱乐，在一定程度上可能就没有效果。插画娱乐化对娱乐精神的贯彻，使娱乐成为插画的一大特色。一般情况下，受众之所以对反馈交流和亲身参与感兴趣，并非是因为传播的信息有多么重要的意义，而是因为在反馈交流或亲身参与中能获得一种与一个彼此认同的群体相互交流的快感。因为在当代大众文化背景中，人们肯定自己、使自己获得满足感的重要方式之一就是通过交流实现相互认同的，这是由人的社会属性决定了的生存需要，更是这个时代重要的娱乐方式。对当代大众来说，物质条件的富足使生存已经不成为问题，但人与人之间的疏离却使意义层面的生存问题上升为主要矛盾，作为信息爆炸的受害者，大众只能从周围的信息环境中获得自己存在的根据和意义，因此脱离群体的孤独状态与失去意义的空虚处境是同义词。于是，人们乐于投身到各种各样的能给他们带来归属感和心灵慰藉的娱乐活动中去，并借此摆脱个别化的空虚状态。

而在大众娱乐化时代，娱乐经济则成了时尚的主要缔造者。因为娱乐能直接与人类的天性产生共鸣，所以它本身就具有很强的感染力和影响力，这也成为其制造时尚得天独厚的优势。当娱乐变为追逐经济利益的商品时，则进一步从客观条件上赋予了它强大的渗透力，并明确了其制造时尚的目的。因为时尚风潮的产生必然为娱乐经济带来更大的发展空间，是娱乐经济效益得以延续的重要条件，即娱乐通过造就时尚来延续大众对某种承载时尚的具体物质形式的追捧。

娱乐经济的持续升温和大众永无止境的娱乐需求为插画娱乐化的发展提供了无限广阔的空间，有人通过对插画娱乐化现状和特点的分析，同时，借鉴国外插画娱乐化已有的探索，预测我国插画娱乐化发展的两个重要方向。娱乐业自身的火爆，除了因为它将娱乐作为商品生产，直接满足人类的娱乐天性，此外，娱乐业营销娱乐产品的各种策略也是功不可没的；而对照关于娱乐化营销的内容，娱乐经济的诞生其实就是非娱乐产品娱乐化营销的结果。插画娱乐化作为娱乐经济的组成部分，随着它的不断发展、成熟，对娱乐精神贯彻的不断深入，最终必然会步入对插画的娱乐化营销。

图 1-175 至图 1-178 为功能娱乐化的插画。

图 1-175　功能娱乐化的插画 (1)　　图 1-176　功能娱乐化的插画 (2)　　图 1-177　功能娱乐化的插画 (3)　　图 1-178　功能娱乐化的插画 (4)

点评：图 1-175 至图 1-178 是 Rob Snow 的漫画作品。插画娱乐化的发展方向使受众越来越难以区分插画与娱乐的时候，插画娱乐化所追求的将不仅仅是受众的不排斥或主动参与，而是愿意将插画作为一种娱乐商品进行消费，当然实现这个的确有相当的难度。

五、技术数字化

随着数字化新媒体技术的发展，科学与技术正在全面地改变我们的生活方式，并开启了以数字化与现代化为特征的科技潮流新时代。不断变化和发展的新媒体技术带给人们前所未有的信息便利。数字科技主宰的媒体时代，被称之为新媒体时代。新媒体技术的进步所带来的影响是全方位的，不仅是人们的衣食住行和生活方式，它还正悄然引领着一场视觉变革。新的视觉传播方式，标志着一个新的读图时代的到来，这影响着人们对于图像艺术的审美潮流。在当今飞速发展的信息时代，旧的艺术创作与表现形式已经无法满足日益发展的现代社会了，人们开始追求更高层次的文化传播方式，以满足自身的文化需求。此时，创新思维的提倡为我们指引了一条艺术发展的道路。

（一）制作的便捷及高效适合现代商业的操作

工作方式的改变大大提高了插画师的工作效率，数字插画在制作流程上更加快捷，易于修改，缩短了创作时间。软硬件设备包括电脑显示器、鼠标、压力感应笔等，取代了插画家的图板、绘图仪器及纸、笔。电脑打印分担了绝大多数沉闷、枯燥的体力工作，使设计过程简单快捷，而表现结果也更接近插画家的想象。数字化时代为插画家提供了改变影响插画的各种环境。在当代超现实主义的插画中，有很多作品完全是采用数字化技术完成制作工作的。数字化插画还具有高保真性的特点，信息被反复无限的复制，却不会因为拷贝或传播次数的增加而损失其质量，因此，运用各种媒介时都能保持图像的素质和准确度。因为电子文件可以直接使用，所以避免了扫描和调色等步骤造成的图像损失，能够达到对原稿的保真。准确的概念在插画中尤为重要，插画从国画、油画、版画、雕塑、卡通漫画和商业艺术等众多学科领域，汲取了各不相同的有利于插画艺术自身的描述和诠释方式。插画艺术的核心内容及艺术价值有别于其他艺术门类，这也正是这门艺术独立存在并能快速发展的原因。数字化插画发展到今天，产生了很多新生代的插画艺术家，也衍生出了众多的新受众。

1. 新的工作方式

插画在向公众传达一个明确的题材化信息，深深根植在对个人潜意识需求的行为再现、市场养成和商业客户的需求等土壤之中，目的是为了完成某个特殊性质的项目。正是这些项目的不同种类和标准及跨领域的特点，使插画学科以其缤纷夺目的多样化形式呈现，并具备了较大的影响力。在昔日，以"委任绘画"方式作为支配的主要艺术观点和插画内容时，代表了那个时代早期的艺术家特质，使早期的插画多少受到这种形式的束缚。后因移动图像、印刷媒体及数字化革命的出现，包括对创作方式和远离具象实体插画题材的转变，使得插画真正融入了我们的生活。

2. 新的表现形式

数字化插画有着不同的艺术表现语言，这种艺术表现语言奠定了数字化插画的地位，并对传统绘画进行了补充和修正。从数字化绘画风格来看，数字化插画基于数字化技术，在对传统绘画（包括中国画、油画、水彩画、漆画、铜版画和石版画）进行自然模拟的基础上，融汇并超越更多的绘画技能，以及对画面的设计、元素的组合及信息的提取等更加灵活多变的处理技巧，使画面信息异常得丰富和出彩。

3. 新的创作思维方式

行为和思维意识的关系是相互影响的，包装的图案在设计上的要求非常严格，不能有半点差错，而电脑可以放大到毫米甚至更小的测量单位。

（二）数字化时代商业插画设计的特点

"数字化时代的到来预示着商业插画设计已经不同于传统的插画设计了，可以说，当代插画是为现代生活做插画，为爆炸的情报社会作图释"。当代插画对多领域的涉入，使其表现手法极为纷繁，从平面绘画，到半立体或立体等，几乎一切的美术手段都可以为插画形式所利用，许多新的工具、手法、风格、艺术思潮，都可以先在这块小小的领域里进行尝试，它像多彩的斑点一样，用更多的科技手段来创造新颖而独特的表现形式和效果。

（三）时代特性和技术特性

传统的艺术设计形式往往是通过有形的物质媒体手段，来反映现实社会生活或满足一定的社会需要，表达创作者的主观感情和愿望，追求超越时间和空间的永恒性。数字化设计艺术的原则是利用独特的手段来传达信息，其内容总是追求着轻快和广泛的传播，其艺术性一样可以超越时间和空间，其时代特性较为突出，如时代和社会背景，创作形式和媒体，展示地点和途径，创作者和欣赏者的审美情趣等，这些特性被我们深刻认识和灵活运用乃至加以引申和发挥，就能创造出全新而深刻的设计艺术作品。

数字化艺术设计的创作工具、传播载体等是数字化设备，如电脑和网络，其形态是数字化的信息流，而本身是没有实体的意识形态的（只有这一点是与传统艺术表现形式相同的）。

图 1-179 至图 1-182 为技术数字化的插画作品。

图 1-179　技术数字化插画作品 (1)　　图 1-180　技术数字化插画作品 (2)　　图 1-181　技术数字化插画作品 (3)　　图 1-182　技术数字化插画作品 (4)

点评：YoAz 是一位来自法国巴黎的插画设计师，他擅长用很多几何图形通过大小、颜色的搭配来组成动物的形象，虽然题材比较大众化，但特殊的画法却使其作品特立独行。

六、传播网络化

网络，可以被视为一个庞大的、实用的、可享受的信息源。我们也可以把互联网当作一个面向芸芸众生的社会来理解。世界各地的人们可以用互联网通信和共享信息源，进行交流；可以通过电子邮件进行通信；可以与别人建立联系并互相索取信息；可以在网上发布公告，宣传信息；可以参加各种专题小组讨论；可以免费享用大量的信息源和软件资源。对于插画师来说，互联网提供了当今最为快捷和海量的交流平台，当然，传统的印刷制品仍是现在信息传播的主要途径之一，二者是并行不悖的。无论是硬件的改善、观念的变化、市场的需求，还是传播方式的发展，都为插画数码化提供了必要条件。数码插画是一种时尚，也是一种趋势，它影响了人们的读图观念，也大大地改变了人们过去的审美经验和评判标准。

（一）网络新媒体的兴起

新媒体的定位是建立在旧媒体之上的。保罗·莱文森的《新新媒介》对新媒体的定义是：在互联网诞生以前的媒体都是旧媒体，它们在空间和时间上是不变的媒体。这些媒体包括：书

刊、报纸、杂志、广播、电视、电影等。书刊里的信息寄托在纸张这种载体上，不去翻阅就不会获取。旧媒体的特征之一就是自上而下的控制权，有专业人士生产，权威机构发行。互联网时代的新媒体包括传统新媒体和新新媒体。传统新媒体是指在互联网产生的新一代媒体。

（二）具有主动性

新媒体艺术具有"先锋"的特质，它牵扯到多方面的科学技术领域，而它的艺术形态和构思构想应该是全新的。进入互联网信息时代以后，艺术家和设计师就有了多重的角色和身份，不仅应该具有艺术家的敏锐眼光和艺术鉴赏能力，更应该拥有计算机设计能力与科技合作能力。另外，艺术创作的分工将会越来越细致，需要多个专业和团队联合工作。新媒体艺术最具有代表性的特质就是联结性和娱乐性。新媒体艺术的创作首先就是联结，不论这个连接的端口是键盘、鼠标还是感应器，体验者都需要全身心地投入其中，通过互联网，使艺术作品与意识相互转化，然后体验者得到全新的思维、思考、体验，同时艺术作品的影像、造型和意义也得到了改变。

如今多媒体艺术已经结合了视频、音频、图片、文字、动画等，可以进行无尽的连接，也可以从多种路径进入，从而提供给用户丰富的娱乐感受。与此同时，新媒体艺术也开始成为一种人类的新的生活方式，它改变了我们的空间感受，在我们获得信息越来越快捷的同时获得一种新的时空观念；同时人与人之间的伦理观念也会受到撞击。人与人之间开始用一种虚拟的方式交往，人与虚拟的仿人机器交往，这些都在改变着人与人的交往结构。

图 1-183 至图 1-186 为传播网络化的插画作品。

图 1-183　传播网络化的插画作品(1)　图 1-184　传播网络化的插画作品(2)　图 1-185　传播网络化的插画作品(3)　图 1-186　传播网络化的插画作品(4)

点评：图 1-183 至图 1-186 是中国女插画师张小白的网络游戏作品，风格简单、温暖，笔触细腻，画风古典，温柔婉约。在国内多次获得奖项。她曾为《佣兵天下》《剑网3》等网络游戏配过插画，并从此与网游结缘。

小贴士

想成为优秀的设计师，就要善于打破惯性思维。大自然是丰富多彩的，它为我们提供了无限的表现空间。现代插画的功能性非常强，偏离视觉传达目的的纯艺术往往使现代插

画的功能减弱，因此设计时不能让插画的主题有产生歧义的可能，必须鲜明、单纯、准确。现代插画的基本诉求功能就是将信息最为简洁、明确、清晰地传递给观众，引起他们的兴趣，努力使他们信服传递的内容，并在审美的过程中欣然接受所传递的内容，诱导他们采取最终的行动。我们要留意身边的事物，培养敏锐的感觉，提高审美意识。

提示：

对于学习插画者来说，无论是手绘还是电脑制作，基本功都是必不可少的。它可以让你具备一定的审美观，这点很重要，没有绘画基础的人做设计就会缺少一定专业的审美素质，色彩搭配上也会暴露问题。对于插画学习者来说，平时要多画一些速写，临摹大师的作品，手一定要勤。另外，可以多去书店看看插画书籍，网上的论坛也很多，在那可以直接和一些同行接触，同时也有很多可共享的资料。

本章小结

人类社会的发展是一部插画发展的历史。在设计中，合理地选择插画题材和风格，只有始终贯穿风格创新意识，巧妙地运用各种绘画技法，才能赋予插画以艺术的生命。通过本章内容，熟悉插画的定义、插画和纯艺术的区别，通览东西方插画的发展过程，并预测未来的插画设计发展趋势。这条主线带领我们回望历史，了解各种技法，使我们随心所欲的设计出我们想象的美妙景象，这就是插画的魅力。

复习思考题

1. 插画设计的概念是什么？你的理解是什么？
2. 试述插画设计的历史渊源。
3. 插画设计的发展趋势都有哪些？你喜欢哪种趋势？

实训课堂

1. 根据比亚兹莱的插画特点，设计两组黑白静物插画。
2. 搜集不同材质来表现拼贴的肌理质感。
3. 尝试用水彩及国画水墨颜料，设计两件中国风插画。

第二章

商业插画的特征与分类

学习指导

我们处在一个科技飞速发展的时期，艺术作品的形式也是多种多样的，新媒体的兴盛促使现代商业插画的风格呈现出多元化的趋势，数码技术在设计中的运用也使插画的风格趋于多样化。

技能要求

掌握商业插画的基本特征、分类以创作要求，并能够自行创作。

02

第一节　商业插画的特征

一、直接传达消费需求

商业插画是以传达商业信息为目的，是为特定企业商品宣传来量身定做的。商业插画的创意、设计不是单纯的个人行为，它不但需要表达一定的主题，体现设计师的思想感情，又要实现市场价值，来符合产品或信息宣传的需要。其制作过程都是围绕着这些来展开的，商业插画的设计制作要运用于商业市场当中，因此，它有时仅仅只是整个设计活动的一个组成部分。作为插画师，创作和设计不能任由自己的想法，要受整体策略方案的制约，不但要接受客户与商业规律的限制，满足客户的要求和愿望，还要考虑到观众看后的心理反应与印象，用适当的风格手法去完成插画创作。

商业插画以最为直观的方式把平实的文字以图的形式展现在观众面前，图形所传达的信息简洁明了，也最容易被受众识别。插画师通过将要表达的对象、色彩、质地准确地把握，真实再现了商品的形象，突出表现了商品的特征，让人们直观了解商品的特征和各种功能，产生消费欲。

此外，与纯绘画无须在意观众的想法与认同，只求画家自由的艺术风格和形式有所不同，商业插画的创作受到商品文字信息的制约。例如，广告插画受到广告语的影响，漫画受到脚本的约束等。商业插画的主要用途是加速信息和图像的传播，使尽可能多的人接触并认可它所传达的意识和观念。因此，它的内容要易于识别、易于记忆、通俗易懂、便于流传，直达

消费需求，通常具有明确的风格和色彩。

案例分析：

如图 2-1 至图 2-6 所示，商业插画有着时尚的风格，画面的用色也较为鲜艳，易于吸引人们的目光，内容也通俗易懂。

图 2-1 《旅馆奇迹》[瑞士] 伊莎贝尔·弗拉斯

图 2-2 商业插画

图 2-3 《高调飞行》[德] 奥兰多·霍泽尔

图 2-4 《巴黎·希尔顿》[德] 戴特·布朗

02

图 2-5　《时髦的旅行》［德］安哈·科龙卡　　　　　　图 2-6　商业插画

点评：色彩搭配及人物形象遵循了时尚风格的要求。

二、符合大众审美品位

在商业插画的创作中要考虑目标受众的文化、层次、品味，有针对性地进行有效的传达。一般来说，进入流通渠道的商业插画的应用覆盖面很广，社会关注率比艺术绘画高出许多倍。因此，它的视觉语言表达形式应该是通俗易懂，便于记忆的。在表现手法方面，既要创意精巧、独特精到，又要让不同文化层次的人们一目了然，轻松接受不费解。在审美情趣方面，既要时尚，又要符合社会大众的通俗的审美心理。平淡无奇的插画作品会被淹没在商业的"海洋"中，而色彩艳丽、构思奇特、造型夸张的作品则符合大众审美品位，往往深受人们的青睐和欢迎。

如今商业插画艺术可以说是无处不在，在各种视觉艺术设计中都有它的影子。在当今的信息时代，要想在市场竞争中获胜，就必须快速、有效地获取和传播信息，走在时代的前沿，那么以图像为主的视觉艺术在传达信息方面远远领先于文字，也就成了人们快速获取信息的有效途径。商业插图以招揽和引人关注为任务，其创作特点应该具备装饰性、新奇性和趣味性，此外，还要遵循商业规律和市场规律。因此，商业插画的审美诱导力是不可忽视的，它能成为人们的视觉焦点，迅速吸引消费者的注意力，使其产生进一步认识和了解的欲望。另外，它所营造的氛围和情趣也成为商业文化的一道风景线，如图2-7至图2-10所示。

02

图 2-7　商业插画 (1)　　　　　　　图 2-8　商业插画 (2)

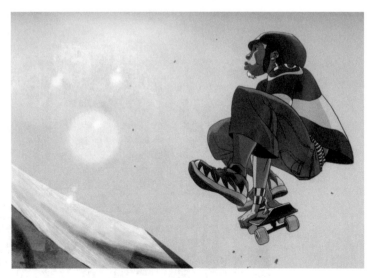

图 2-9　《巴黎 - 星期一恋情》　　　图 2-10　［德］托马斯·冯·库曼特作品
［德］伊恩克·埃姆森

点评：人物形象及服饰的设计遵循了时尚原则，受众群体多为年轻人。

三、夸张强化商品特性

 商业插画的创作是商业性与艺术性的统一，在创作与使用中要同时考虑到艺术加工和商业应用两个方面。商业插画的商品属性使它的创作与投放不得不考虑成本和收益的比率，在制作中也有一个速度与效率的问题。现如今，大到网站、报纸、杂志、广告商、企业宣传，小到贺卡、礼品盒等，各行各业都可以通过商业插图塑造各种漫画形象来传达各自的商业信息，树立企业的形象。这说明商业插画的客户通过购买插画的使用价值去实现自己的商业目标，或促销商品，或提升品牌形象，插画作品能变成一个商业或文化符号的载体，在市场上有一定的号召力和知名度，能够长久地留存在人们的记忆之中，也使相关的产品或设计提升了文化含金量，提高了附加价值，从而获得更大的经济效益与社会效益，如图 2-11 至图 2-14 所示。

<div align="center">图 2-11 《令人惊奇的上海》[德] 卡门·斯切莱茨基</div>

 点评：画面以平面化的设计，多时空组合的形式来打破传统空间构图模式。

图 2-12　[德] 安哈·科龙卡作品

02

图 2-13　《牛仔》[德] 马丁·哈克

　　点评：插画的表现形式有很多种，图 2-12 和图 2-13 这种装饰感较强的剪纸效果也是不错的选择。

02

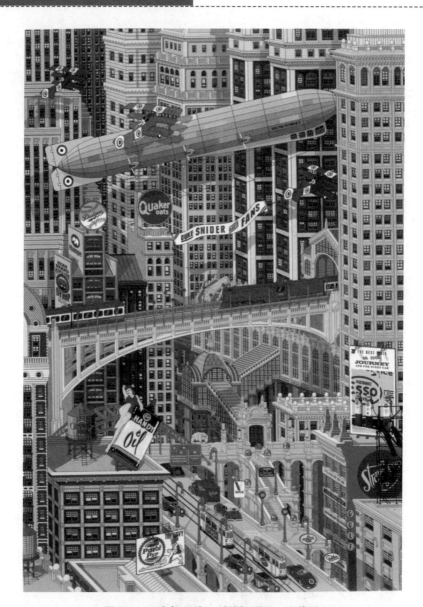

图 2-14 《高架公路》 [德] 罗曼·比特尼

点评：用写实的方法来表现城市风景。

第二节　商业插画的分类

一、出版读物插画

出版读物插画是图画与文字紧密结合的一种艺术形式，是以相应的形象语言与文字语言构成浑然一体的完整的艺术作品。无论哪种读物类插画都必须与文稿的精神意图保持一致，脱离文字单纯追求个性就不能称其为插画。插画师可以根据原稿的内容发挥想象力、创造力，

来弥补文字语言的局限性，以此来增加读者的阅读兴趣。优秀的插画能够引导读者产生无限的联想，无形中增强了文字内容的艺术感染力。

出版读物插画是一种特殊的商品，它同样具有商品属性。出版读物插画包括各类书籍、杂志、儿童读物、科技读物、宣传册等。这类插画在不同的载体上有着不同的特点，要结合各类载体的优势，进行有针对性的设计制作，来增加插画的表现力和创造力。

案例分析：

如图2-15至图2-17所示，出版物插画有别于其他商业插画，这类插画需要结合一定的文字内容进行创作，针对性较强。

图2-15 《洛桑》 [瑞士] 阿尔宾·克里斯丁

02

图2-16 《圣诞节难题》 [德] 安哈·博茨基

图2-17 《西西里》 [德] 马丁·哈克

（一）书籍类插画

书籍类插画是指书籍出版物中为主体内容作图解的插画。书籍类插画作为装帧的一部分，其表现形式、版面风格、排版位置等必须统一在书籍设计的全局之中。插画一方面依靠读者与书籍之间建立心理线索，另一方面还要注重文字与插画之间的节奏。书籍装帧不是简单地拼凑，它是将各种构成因素统一起来，将各种元素通过形式美的法则有条理地联系起来，组合成一个新的完美统一的整体。插画作为书籍构成元素之一，在创作上要运用美的形式法则，创造出与书籍内容吻合贴切的艺术作品，通过情感的传递，引起与读者的共鸣和心灵上的沟通。

插画作为一种特殊的艺术语言，最佳的插画应该是通过阅读最省力原则来吸引读者的注意力。现代书籍的插画充分发挥视觉形象独特的表现优势和表达功能的真正价值，有意识地构建能完整表达思想、信息内容的视觉语言，在有效地进行信息传播的同时赋予书籍审美价值。在书籍类插画中使用最多的是文学艺术类插画，儿童读物类插画，也有很大一部分是科学技术类插画。

1. 文学艺术类插画

文学艺术类插画在书籍中具有补充、强调、装饰等作用，这种插画是将文学作品中某一段故事或情节，通过插画将其生动地表现出来，并能形象地体现作品的主题与内容，以增加读者的阅读兴趣。文学艺术类插画对文字的诱导很强，它将可读性和可视性完美地结合起来，使文字和图画相辅相成、相得益彰，并通过艺术形象的塑造增强文字的感染力，使读者对作品中主人公的印象更加形象化，且留下深刻的印象。文学艺术类插画的表现方式可以很自由，具象、抽象、写意都可以，在传情达意的同时又不失其独立观赏性。文学艺术类插画的作用主要体现在装饰的功能性上，用来美化装帧页面，形象的表现内容风格，提高阅读趣味。

文学艺术类插画可以细分为小说类插画和诗歌散文类插画。

(1) 小说类插画。

小说是作者运用叙述性的语言对社会生活进行的艺术概括，可以通过塑造人物、讲述故事、描绘场景等来反映生活和思想。小说类插画是运用绘画手段来对文字进行艺术解释，通过绘画表现作品描写的时间、地点、人物及事件，选择具有代表性的、典型的、可画性的情节来插图，将书中最精彩的部分运用图片进行高度概括、提炼，将其生动的再现于读者面前。

作为插画家在绘画之前需要通读小说，或者与作者沟通，认真领会小说的内容和主题，确定表现风格，通过联想、概括等艺术手法将文学语言变为视觉语言。创作这类插画时，插画家要在尊重作家本意的基础上进行自我的发挥，画中要融入自己的思想，对故事进行再创作。这样的插画才能生动形象、扣人心弦，并与读者产生共鸣。

案例分析：

如图 2-18 至图 2-26 所示，小说类插画需要作者对该小说的内容和主题有一定的把握，熟悉每个人物的鲜明个性，通过提炼概括将具有代表性的故事情节绘于纸上，展现于读者眼前。

图 2-18　新绘《红楼梦》戴敦邦 (1)

图 2-19　新绘《红楼梦》戴敦邦 (2)

图 2-20　新绘《红楼梦》戴敦邦 (3)

图 2-21　《西游记》作品插画 (1)

图 2-22　《西游记》作品插画 (2)

图 2-23　《西游记》作品插画 (3)

点评：如图 2-18 至图 2-23，这几幅插画作品是采用传统水墨画的技法来表现的。

图 2-24　《三国演义》作品插画

02

图 2-25　《水浒传》作品插画

点评：图 2-24 和图 2-25 采用的是中国工笔画的表现形式来创作的。

图 2-26 《邪恶的国王和好儿子》班尼的短篇小说 桑尼·沃尔特

点评：图 2-26 采用了水彩画的表现技法。

（2）诗歌散文类插画。

诗歌以短片居多，亦有古典与现代之分。这里所指的散文是以抒情为主的文艺性散文，它笔法灵活、取材广泛，以短篇为主。这两类文体的插画一般不会受情节和文字内容的束缚，只需表现出诗歌或散文的意境美即可。

在为诗歌散文配图时不需要拘泥于文字，要尽量主观的去达意，做到轻松自如、激情洋溢。可以采用一些装饰性的、抽象的图形来创作，表现手法上运用轻松流畅的线条，简约唯美的构图，尽情挥洒，寄情于景，情景交融，只表现情调不用做解释，正所谓"诗情画意"。

案例分析：

如图 2-27 至图 2-30 所示，这几幅插画作品画面清新，意境朦胧，有着抒情的寓意。

图 2-27　诗歌散文类插画 (1)

图 2-28　诗歌散文类插画 (2)

图 2-29　诗歌散文类插画 (3)

图 2-30　诗歌散文类插画 (4)

2. 儿童读物类插画

儿童读物分为低幼启蒙类、游戏益智类、少儿文学类、科普教育类等。因为这一特殊人群不识字或识字少，主要是靠看插图来引发他们的阅读兴趣，因此，要理解不同年龄层次儿童的接受能力、兴趣爱好及审美情趣等极为重要。其作为文学艺术类插画的一种，因其阅读对象的特点使插画的用量很大，它的创作需要结合儿童天真纯洁的心理与年龄特点，采取生动活泼、通俗易懂、游戏趣味、人格化的方式来吸引儿童的欣赏兴趣，启发他们的心智。插画师还要根据各个年龄段的儿童认知世界的能力不同，来进行不同风格、不同色彩搭配的创作，以此来符合不同年龄段儿童的心理特征。

儿童读物类插画多运用夸张、拟人、变形等手法进行表现，使画中的人物、动物或物品可爱、稚拙，这样能够提高儿童的想象力，增强游戏性、幽默性和启发性。创作时色彩要对比强烈、色调要明快艳丽。这类插画可以不遵循一般的透视、解剖规律而进行主观的描绘，这样才不会显得呆板、缺少童趣。儿童读物类插画使文字不再枯燥无味，而变得奇异夺目，同时也为儿童展现出一个梦幻有趣的幻想空间，帮助他们更好地去认知世界。

案例分析：

如图 2-31 至图 2-36 所示，作品色彩鲜艳，以拟人化的卡通形象来表现动物、植物等，符合儿童稚幼的心理，能够发挥儿童的想象力，培养、增强其对世界的认知能力。

图 2-31 《艾玛捉迷藏》 [英] 大卫·霍基 (1)

图 2-32　《艾玛捉迷藏》 ［英］大卫·霍基 (2)

图 2-33　《我和小狐狸》 ［日］井本蓉子

图 2-34　《小老鼠忙碌的一天》 简·查普曼

图2-35 《有个性的羊》[德] 达尼拉·楚德岑斯克

图2-36 《小魔怪要上学》[法] 大卫·派金斯

3. 科学技术类插画

科学技术类书籍的范围很广泛，如天文、地理、生物、医学、人文历史、电子机械等。这类书籍的特点是：具有科学性、严谨性、严肃性，这与文艺类书籍的艺术性、随意性、活泼性大相径庭。科学技术类插画以说明为主，要求绘图明确、规范、形象、易于理解，需要将描绘对象及意图清晰地表现出来。例如，地形地貌、工具材料、生物科目、设备设施等，描绘这样的插画需要插画师具备较强的理解力和一定的专业知识，对书中文字进行研读，彻底吃透，在创作时才能准确地予以图解。例如，地层结构、生物细胞、针灸穴位、物理原理等，这些都需要插画师进行客观细致的艺术描绘，不能有半点随意性，否则会起误导作用。这类插画也需要插画师结合自己的理解与想象，在尊重客观的同时，进行适当的艺术加工，这样可以使读者在学习理性知识的同时也能得到视觉上美的享受。

案例分析：

如图2-37至图2-41所示，科学技术类插画的科学性、严谨性要求所表现出来的知识必须准确，这就要求插画师必须正确理解这些知识，以言简意赅地表现形式将知识以图画的形式跃然纸上，让读者一目了然。

图2-37 科学技术类插画 靳曦(1)

点评：图中简要示意出地震原理。

图 2-38　科学技术类插画　靳曦(2)

图 2-39　科学技术类插画　靳曦(3)

点评：图 2-38 和图 2-39 以卡通的形式表现出骨折后的捆绑方式。

图 2-40　科学技术类插画　靳曦(4)

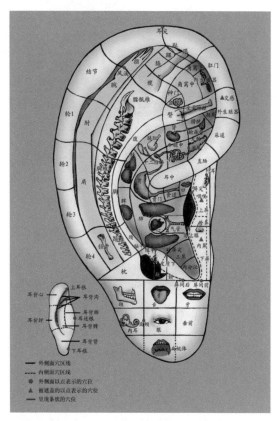

图 2-41　科学技术类插画　靳曦(5)

点评：图 2-40 形象地表现了人被食物卡到后的施救方法。图 2-41 描绘的是耳穴示意图。

（二）杂志类插画

　　杂志发行的周期一般比较长，有月刊、季刊等，它具有持续性强、精度高、印刷精美等特点，且具有一定的收藏价值。杂志类插画有封面插画、单页插画、文中插画和题图、尾花等，依据风格的不同又可分为时尚类杂志插画、新闻类杂志插画、专业性杂志插画等。

如图 2-42 至图 2-53 所示，杂志类插画的风格主要是根据该杂志的内容来决定，可以是时尚的、卡通的，也可以是写实的、夸张的。

图 2-42　《有生之年》日历插画
[德] 弗里克斯·施恩伯格

图 2-43　《Herge100 年》Stripgids 封面插画
[德] 沃夫·克

图 2-44　杂志类插画　靳曦 (1)

图 2-45　杂志类插画　靳曦 (2)

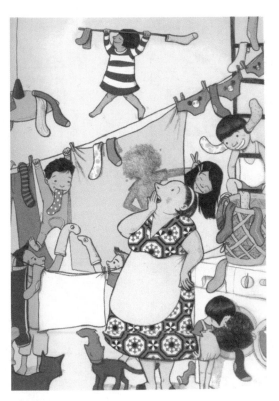

图 2-46 《一双一对》 [以色列] 雷切利普劳特

图 2-47 《女预言家》 休伯特·瓦特

图 2-48 《灯的房子，发光》 [德] 沃夫·克

图 2-49 杂志类插画

图 2-50　Platano VerdeMagazine 封面　［西班牙］No-Domain

1. 时尚类杂志插画

时尚类杂志插画通常绘画风格轻松愉快，线条简洁流畅，色彩流行明快，体现出消费娱乐的信息观念。这类插画在表现形式上注重设计的精致典雅、活泼跳跃，富于可爱的青春活力和时尚魅力。

图 2-51　《死在威尼斯》［德］弗里克斯·施恩伯格

图 2-52　时尚类杂志插画　　　　　　图 2-53　时尚类杂志插画

2. 新闻类杂志插画

　　新闻杂志是信息传播最佳的媒介之一，其特点是大众化、成本低廉、发行量大，传播面广、速度快、制作周期短。新闻类杂志以文字为主，但为了增强趣味性和可读性也常常加入插画，图文并茂，活跃版面效果。早期的报纸杂志受到印刷条件的制约，插画多以黑白为主，随着印刷技术的提高，这类杂志的插画印刷也越来越精美，销售量也随之提高。

　　新闻类杂志插画的创作需要寓意深刻、思想性强，反映生活状态或社会时间准确到位，表达主题耐人寻味。插画的表现形式也要根据创作对象的不同，有时庄重大方，有时生动有趣。

（三）科幻类插画

　　科幻类插画是根据科幻小说创作的有关奇异幻想和神灵鬼怪的插画作品，常用超现实的梦幻般的细腻表现方法，通过想象，运用艺术语言创造性地表现以中古或类似中古的时代或未来世界为背景的，在奇幻世界中发生的传奇故事。这类插画往往带有神话的影子，表现宇

宙万物、未来人类社会、未来世界的科学技术等，这些情节在科幻类插画中最为常见。

科幻类插画的表现风格具有时代感、前瞻性、科学性，因此其创作需要极强的想象力和写实描绘功底，通常视觉表现风格强烈鲜明、神秘奇幻。这些特征对人们的视觉及心理也具有较强的冲击力。科幻类插画设计师因其独特的幻想特长，常被电影公司邀请去做场景设计、人物服装及美术指导工作。

科幻类插画的创作特点如下。

① 主题常常是虚拟时空或超自然想象的灵异世界，描绘紧张、冲突的戏剧性场面。

② 强调视觉感官刺激性，画面采用强烈的色彩与形式对比，造成奔放的动感与气势。

③ 追求真实的细节表现，刻画生动、具体、精致，构图严谨、饱满，具有张力。

④ 营造神秘莫测的幻境景象和想象世界，如怪兽、魔法、武士等充满不可思议的力量。

案例分析：

如图 2-54 至图 2-61 所示，科幻类插画所表现的场景以虚幻为主，主体形象多为魔兽、武士，细节刻画细致，质感很强，给人以神秘莫测的感官刺激。

图 2-54　科幻类插画　Gerald Brom

图 2-55　科幻类插画 (1)

图 2-56　科幻类插画 (2)

图 2-57　科幻类插画 (3)

图 2-58　科幻类插画　洛伦茨·秀吉·鲁韦

图 2-59　科幻类插画　倪臻杰

　　点评：图 2-54 至图 2-59，这类插画的主体形象夸张，盔甲的金属质感逼真，场景虚幻颜色对比较强。

图 2-60　科幻类插画 (1)　　　　　　　　　　　图 2-61　科幻类插画 (2)

（四）卡通漫画类插画

　　卡通漫画具有活泼、可爱、幽默的表现形式，运用这种形式能使插画所要表现的主题更加生动有趣，独具风格，充满亲和力。卡通形象因它具有简洁、易于识别、个性鲜明等特点而备受人们喜爱，尤其是少年儿童，这些卡通形象通常用在很多儿童书籍和产品包装上。

　　传统意义上的漫画分为单幅、四格和连载等，具有讽刺、幽默和叙事等功能，主要以观察社会及生活为基础，对社会上不好的现象予以揭露或采用幽默的艺术手法，夸张地表现人物或事件，给人留下较深的印象，如漫画肖像，这种艺术形式深受大众所喜爱，老少皆宜。

　　现代书籍插画很多借用卡通形式，运用轻松、幽默、拟人化的手法把形象处理的夸张有趣，滑稽诙谐，以此提高读者的阅读兴趣。现代意义上的漫画概念也有了很大的延伸，其功能发生了巨大变化。各种卡通漫画、插图绘本和电影、动画结合起来成为动态的形式，看后令人回味无穷。插画中强烈的漫画意蕴使人从笑中领悟事理，从轻松中接受信息，从愉悦中感受新概念，进而铭记在心，难以忘却。漫画以独特、敏锐的趣味点表达一个事件，由紧密的故事结构搭配深入的思考模式，主要以阅读经验丰富的成人为目标读者。绘本的发挥空间大，故事内容较为丰富，结构亦较有弹性，适合儿童的语言沟通方式，在绘画技法上和漫画大致相同，但颜色及构图则更加活泼、鲜明，便于阅读经验少的孩童阅读了解、融入故事情境中。漫画一直是一种流行的、具有夸张和幽默感的艺术形式，诙谐风趣。以前比较经典的卡通漫画作品有《三毛流浪记》《丁丁历险记》等，而现如今从《变形金刚》《七龙珠》《圣斗士》《机器猫》等，到美国迪士尼动画片，应有尽有。《麦兜的故事》、我国台湾地区漫画家几米的《向左走，向右走》、朱德庸的漫画小说等已成为新漫画的代表。这种以插画形式表现漫画题材的手法不同于一般的小说或连环画，具有漫画的意蕴，形式活泼又带有一些浪漫诗意，迎合

了现代人所追求的生活状态。由此可见，卡通漫画类插画已成为当今非常流行的一种插画形式，被越来越多的人所喜爱。

卡通漫画类插画创作的特点如下。

① 根据文学性的脚本创作，故事结构性强，有叙事功能，情节丰富。

② 有一套现成的编绘模式和套路，主人公通常性格鲜明、特征突出。

③ 选题广泛，风格多样，既能表现的华丽、阳刚、粗犷，又可以表现的朴素、稚趣、梦幻。

早期的漫画除了传统的单幅外，就是四格讽刺漫画，分为开头、发展、高潮、结尾。六格和八格是后来才出现的，情节展开会比较多，而现在对格数已经没有限制。如图 2-62 至图 2-70 所示，幽默风趣的艺术形式、拟人化的动物形象、对比鲜明的色彩及有趣的故事情节，深受青少年的喜爱。

图 2-62　《丁丁历险记》

点评：图 2-62 幽默风趣的艺术形式一直是这类漫画所推崇的风格。

图 2-63 《向左走，向右走》 几米漫画

图 2-64 《哆啦 A 梦》

图 2-65 《大闹天宫》

图2-66　《麦兜的故事》

点评：图2-64至图2-66，拟人化的动物形象、对比鲜明的色彩及有趣的故事情节，深得儿童喜爱。

图2-67　《七龙珠》

图 2-68 《变形金刚》

图 2-69 《灌篮高手》

图 2-70 《灌篮高手》

二、商业宣传类插画

随着时代的发展，市场经济日益繁荣，商品的生产层出不穷，用于商业宣传的插画也在日趋盛行。商业宣传插画用于广告商业宣传的载体有很多种类，如海报、橱窗展示、pop 广告、招贴广告、霓虹灯广告、路牌广告等。这类插画有着灵活的表现力，但其使用寿命却是短暂的，一个商品或企业在进行更新换代时，此幅作品便会随即宣告消亡，或终止宣传。从科学定义上来看，似乎用于商业宣传的插画的结局有点悲壮，但从另一方面看，商业插画在短暂的时间里迸发的光辉是绘画艺术所不能比拟的。

商业宣传插画服务的对象主要是报纸、杂志、产品包装、企业宣传品等媒介形式，因此其借助广告媒体等渠道进行传播，覆盖面很广，社会关注率比绘画艺术要高。这类插画的特点在于醒目生动，以传达商业和产品的信息为主。插画在现代广告设计中已经成为重要的视觉要素，它对塑造品牌形象和企业形象起着重要的作用。其宗旨在于服务商品经济社会的需要，有着明确的促进商品销售的目的。

商业宣传插画在技能和作用上要创造明确的风格特征，以吻合目标市场消费者的需求心理，把目标消费者从消费大众中选择出来，进行有针对性的诉求。除此之外，还要吸引观众的注意力，而表情达意的图像具有良好的视觉冲击力，能获得比文字更高的被注意值。研究表明，强烈的视觉形象产生一种强迫阅读和记忆的传播效果，能给人留下明确深刻的印象，生动易懂的直观形象会从心理上把消费者很快的推向广告商品；插画准确、形象地表达广告信息，使消费者立刻对广告对象有所了解，获得相关联的广告信息，才是理想的传达效果；插画是构成广告版面的主要视觉要素，它可以引导人们的视线流，因此，需要加强广告版面编排与插画设计的诱导性；独特的广告插画有利于品牌形象鲜明地区别于其他同类商品，从而加强该品牌的竞争力和销售地位，并且具有使广告让消费者信服的作用。

这类插画的形式探索要契合现代人多元的心理需求和审美情趣。在当前信息与广告过剩的情况下，一个广告设计要想脱颖而出，就必须在满足人们衣食住行的物质需求之外，还满足人的更高层次的心理、情感、审美需求。过于平淡的广告容易让人对产品和企业产生平庸一般的印象。成功的商业宣传插画首先应是简洁明确的，这样才能使观者在不经意的浏览广告画面时留下印象。最佳的商业宣传插画应该通过轻松阅读的原则来吸引消费者的注意，使其一眼看去就能领会创作者想要传达的意念。商业插画的设计还要力求在形象特征上富于个性，在表现方法上勇于创新，独树一帜，使主题鲜明，想象奇特，感染力强。

广告与包装作为联系商品和消费者的桥梁，意在通过文字、色彩与图形的有机结合，使观者过目难忘，并获得一种视觉的印象，从而加速信息的传达。插画能使主题更加明确，文字与插画配合使观者见画晓文，见文知画。为了达到这一目的，设计师除了借助各种艺术形式与手法，还要在谙熟经济规律与市场状况的基础上精心构思、大胆创意。插画创作一方面要生动形象、感性直观，另一方面又要精炼概括、意味深长，将信息准确、有效地传达给目标消费者。在创作过程中不可忘记这类插画的商业性原则：激发受众兴趣，诱导消费动机，促成消费行动。

在经济全球化的今天，作为实现商品价值和使用价值的手段，商业插画与商品融为一体，插画在商品的生产、流通、销售及消费领域中发挥极其重要的作用，这也成了企业界和设计界需要共同关注的课题，如图 2-71 至图 2-80 所示。

图 2-71　香烟包装　安东·斯杜德

图 2-72　《香奈儿 5 号》　罗泰

图 2-73　香水广告插画

图 2-74　可口可乐广告插画 (1)

图 2-75　可口可乐广告插画 (2)

图 2-76　可口可乐广告插画 (3)

图 2-77　可口可乐广告插画 (4)

图 2-78　可口可乐广告插画 (5)

图 2-79　达芙妮女鞋广告插画 (1)

图 2-80　达芙妮女鞋广告插画 (2)

　　点评：图 2-71 至图 2-80，这类商业插画的本质是服务于商业生产销售的，要起到宣传产品、推销产品的作用。想要在表达信息的形式上直接，不含蓄，将内容形象化，起到推销作用，这就要求插画的表现形式多样化，既要有时代特征潮流元素，又要有插画师独特的风格。

三、卡通吉祥物类插画

　　插画运用卡通的表现形式，能够营造良好的氛围，表现可爱、活泼的个性，也能使所要表现的主题更加生动、有趣、别具特色及充满亲和力，还能够在人们心中树立良好的形象。在商业设计中，卡通吉祥物的设计多用于企业或政府公益活动，这类形象具有拟人化的亲和力。

在用于企业 VI 设计中，一般选择能够体现企业精神和理念的动物、人物等，根据企业整体形象策划的需要，设计成可爱的卡通吉祥物，方便识别，易于记忆、传播。经过艺术加工处理的，色彩鲜艳、造型变异夸张的卡通形象设计无须花费很高代价，反而能给人以耳目一新的感受。

成功的设计本身也是一个成功的商业符号，具有无形资产的品牌价值。那些被大众所熟悉认可的特定的吉祥物常常会伴随企业的成长与发展而使用若干年。大型政府公益活动也常常使用特定的吉祥物。例如，各国奥运会、亚运会等吉祥物的设计，每个吉祥物都有自己的名字和象征意义，同时它也是一个国家文化观念及形象的代表。

卡通类插画的形象还经常出现在招贴、包装、宣传卡、装帧等设计当中，起到生动活泼、惹人喜爱的效果。在商业运用中，经常会大量复制或根据需要广泛推广卡通形象，有很多延伸的适用范围，如制作成公仔玩具、公益宣传片等产品周边。

卡通类插画的设计要点如下。

① 定位准确，根据用户的需要选择特定的对象进行卡通造型设计。

② 赋予吉祥物可爱、独特的性格，视觉上要美观、生动、有趣。

③ 根据受众的接受程度和普通审美经验，遵循卡通变形夸张的规律，创造符合大多数人欣赏口味的作品。

④ 那些系列化、家族化的卡通形象要注意整体的和谐与统一，如图 2-81 至图 2-84 所示。

图 2-81　2008 年北京奥运会吉祥物

图 2-82　2010 年上海世博会
　　　　吉祥物

图 2-83　2005 年日本爱知世博会
　　　　吉祥物

图 2-84　1992 年西班牙塞维
　　　　利亚　世博会吉祥物

点评：图 2-81 至图 2-84 为人们根据所组织的主题活动而设计的标志性形象，象征着欢乐吉祥。在后续的信息传播中具有吸引人们目光、强化品牌意识的作用。例如，2008 年北京奥运会的 5 个福娃的原型就突出了中国传统特色。

第三节　影视媒体与游戏插画

随着科技的不断进步，电子产品的不断发展，商业插画的运用领域也不断扩展。人们获取信息的途径已经从平面纸质转向三维数字媒体，影视、网络游戏所蕴含的娱乐性将人们的视线引向了一个全新的世界。

传统的插画多是静态的，而影视媒体及网络游戏是以网络为载体的，这类插画一般以动态为主。这种从静态图片到动态画面，都具有传播信息量大、传播速度快、无地域性、交互性强的特点。实际上，这是对商业插画的一种拓展，将单幅分镜插画进行组织编排，再加入声音、文字等，使其具有较强的娱乐性和出众的视听效果。网络的作用可以将静态插图、动态画面、文字、声音、影像等元素集于一体，使插画从二维、三维走向四维空间，在视听上给人以强烈的震撼。商业插画在表现这类广告时有静态和动态两种形式，比单纯的文字更引人注目。相对而言，动态广告比静态插画更加生动有趣，当今已成为商业广告中的新宠。

影视媒体与游戏插画的风格样式经历了巨大的跨度变化，在创作过程中，插画设计师要充分发挥其想象力，根据脚本及受众的需求，设计角色形象，并赋予角色以生命力，将人们的幻想与现实紧密结合起来，创造出能够深入人心的形象。例如，我们耳熟能详的《大闹天宫》《狮子王》《宝莲灯》《怪物史莱克》及宫崎骏那些脍炙人口的名作等，其中的角色形象都给我们留下了深刻的印象。在游戏设计中，那些精心设计、制作的背景界面和富有个性的角色造型，给玩家提供了强烈的视觉享受和无限的幻想空间，这些对于玩家来说都是很具诱惑力的。

游戏角色人物及场景大多采用电脑软件绘制而成，这就要求插画设计师必须具备较深厚的美术功底和科幻想象力，除了有平面软件的功底，还必须掌握三维软件技术，这样才能准确驾驭创作内涵。游戏插画在短短几年的时间里风格各异，流派纷呈，体现出CG艺术的魅力。而精彩的游戏角色设计则给游戏玩家提供了美好的视觉享受和想象空间。其制作方法是将每个分镜的插画作品根据画面情节进行有机的组织，通过影视制作成为连续的、流动的画面，而其中每一幅单独拿出都是一副构图精致考究的图画。

影视游戏类插画对插画设计师有着严格的创作要求，要点如下。

① 插画设计师要有扎实的基本功、全面、深厚的美术功底，能够准确描绘人体的结构及运动规律。

② 插画设计师要有较强的观察力、细致的表现力，对事物有自己独特的领悟力、感知力，并且注重在生活中对各类知识的积累。

③ 插画设计师需要对主体的商业性有较深的认识，利用艺术性去提升作品的商业价值。

④ 插画设计师要富于想象力和创造精神，对创作充满激情，擅长角色人物肖像及心理的刻画，使创作对象典型而富有深度。

案例分析：

如图 2-85 至图 2-99 所示，影视游戏类插画多以动态为主，以网络为载体。这类插画在制作时多以分镜的形式来表现故事情节，后期加上音效及动画效果由二维转为三维效果。

图 2-85 《狮子王》(1)

02

图 2-86 《狮子王》(2)

点评：图 2-85 和图 2-86 是迪士尼经典动画《狮子王》，该作品画风清新，画中动物的卡通形象考究，故事情节耐人寻味，是家喻户晓的经典之作。

图 2-87 《丁丁历险记》

点评：该作品以写实的风格展现在观众面前，人物形象考究，每个细节都描绘得非常细致。

图 2-88 《怪物史莱克》

点评：该作品是迪士尼的经典之作，以怪诞人物形象和写实的风格深受人们喜爱。

图 2-89　《变形金刚》

点评：画面将金属质感及昏暗的战争场面表现得非常到位。

图 2-90　《天空之城》［日］宫崎骏

图 2-91 《千与千寻》 [日] 宫崎骏

图 2-92 《龙猫》 [日] 宫崎骏

　　点评：图 2-90 至图 2-92 是宫崎骏的代表作品。其作品以倡导反战、和平、环保、童真等为主题。其画风写实，清新自然，深受喜爱。

图 2-93　游戏插画 (1)

图 2-94　游戏插画 (2)

图 2-95　游戏插画 (3)

02

图 2-96　游戏插画 (4)

图 2-97　游戏插画 (5)

图 2-98 游戏插画 (6)

02

图 2-99 游戏插画 (7)

点评：图 2-93 至图 2-99 是游戏插画。这类插图多以电脑绘制，题材多以魔幻为主，画面中人物形象较为夸张，器物的绘制较为细致，金属质感较强，背景多以虚幻为主。

本章小结

　　商业插画将原有产品形象转化为图像、图形，强化原有产品所传达的内容。不论是广告、出版物，还是儿童绘本、影视游戏插画，插画师都要充分领会企业或产品的内在意图。只有这样才能使商业插画定位明确、恰如其分地发挥其自身独特的魅力和作用。

复习思考题

　　1. 商业插画的分类和基本特征有哪些？
　　2. 科幻类插画有哪些创作特点？

实训课堂

　　1. 结合商业插画以商业宣传为主的特征，为花园商场设计一幅 5 周年店庆宣传插画。要求色彩鲜明欢快，画面新颖时尚。
　　2. 为自己喜欢的一本小说绘制 5 幅有连贯故事情节的分镜插画。
　　3. 选择一篇科幻小说，为其中的人物绘制形象插画。
　　4. 自选一篇散文进行插画设计。
　　5. 选择一部熟悉的科幻小说，为其中的一个人物做科幻形象设计。
　　6. 以"我的一天"为主题绘制一则四格插画。要求以分镜的形式进行编排，内容充实，风格突出，画面形式考究。

第三章

插画设计的设计原则与设计流程

学习要点及目标

- 熟悉插画的设计原则，对内容进行准确的定位。
- 选择适当的插画表现方式及风格。
- 鉴赏不同风格的插画，收集插画素材。
- 继承优秀的传统文化，了解传统文化中值得学习及借鉴的地方。

 学习指导

　　插画设计是需要根据所要进行创作的插画内容来确定的。素材也不是在创作的过程中收集，而是插画师在平时绘画的过程中就进行有目的的收集。在明确插画创作主题或内容后、在现有素材的基础上进行相关内容的整理及集中，这对于创作插画来说是至关重要的。

 技能要求

- 了解插画的创意原则及设计流程。
- 了解插画的设计定位。
- 了解传统文化与中外民族风格的差异性。

03

第一节　插画设计的创意准则

一、明确主题

　　最初的插画内容与形式源于自然，始于人类的生活记录，却比自然形态更为抽象，内容也与人们的生活息息相关。随着历史的发展，插画形式从客观的记录演变为主观的表现，相应地，插画的主题也从客观的生活、生产记录更多面化地发展成为主观的主动表现。但无论主观的表现手法怎样繁复，插画主题的确定，都与想要绘制的实物、场景或情感是分不开的，区别也只在于每个人对实物、场景或情感的表达理解不同，侧重不同，因此画出插画的画面也是不一样的。图3-1至图3-8所示的是 Daniel 的作品。

图 3-1　Daniel 的作品 (1)

图 3-2　Daniel 的作品 (2)

03

图 3-3　Daniel 的作品 (3)

图 3-4　Daniel 的作品 (4)

图 3-5　Daniel 的作品 (5)

图 3-6　Daniel 的作品 (6)

图 3-7　Daniel 的作品 (7)

图 3-8　Daniel 的作品 (8)

　　点评：图 3-1 至图 3-8 是英国插画师 Daniel 的作品，风格简洁，动物形象明确，动物形态与自然景物相融合。

二、独特的创意

　　好的想法从来不是凭空出现的，有特点的创意都是从长久的积累中破土发芽。创意是创作者对生活的积累和感悟，对新鲜事物的体验，对旧事物的重新理解。插画创意，不要以创意为噱头，为了创意而创意，而要以平常心对待。好的创意应该是有深度的，有独特的思维角度，能引人思考，与人产生思想的共鸣。

　　图 3-9 至图 3-16 所示的是 Hiromi Nishizaka 的作品。

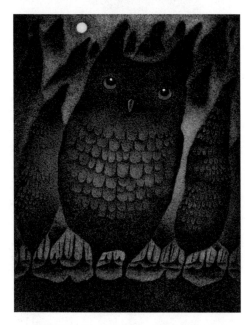

图 3-9　Hiromi Nishizaka 的作品 (1)

图 3-10　Hiromi Nishizaka 的作品 (2)

图 3-11　Hiromi Nishizaka 的作品 (3)

图 3-12　Hiromi Nishizaka 的作品 (4)

图 3-13　Hiromi Nishizaka 的作品 (5)

图 3-14　Hiromi Nishizaka 的作品 (6)

图 3-15　Hiromi Nishizaka 的作品 (7)

图 3-16　Hiromi Nishizaka 的作品 (8)

点评：图 3-9 至图 3-16 是日本插画师 Hiromi Nishizaka 的作品，动物形象以拟人的视角及方式呈现。

三、真实的诉求

当我们在阅读文章时，很难想象一篇没有主题或是没有写作目的的文章，通篇阅读下来后是一种什么感受，插画也是一样。插画作为实用艺术的一种，本身就有一定的目标性、直观性，即是表达商业目的还是艺术元素，是在绘制插画初期就要明白并确认的。插画完成后，画面所要表达的诉求，画家所要表达的情感，是直接关系着整幅插画作品能不能成立的关键。

图 3-17 至图 3-20 所示的是 Arush Votsmush 的作品。

图 3-17　Arush Votsmush 的作品 (1)

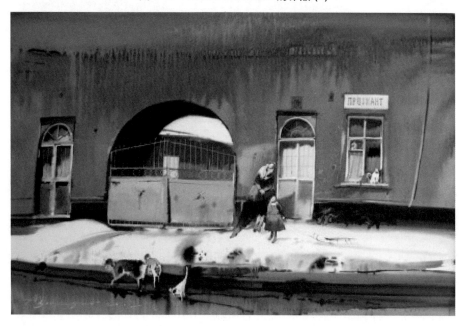

图 3-18　Arush Votsmush 的作品 (2)

图 3-19　Arush Votsmush 的作品 (3)

图 3-20　Arush Votsmush 的作品 (4)

　　点评：图 3-17 至图 3-20 是俄罗斯插画师 Arush Votsmush 的作品，运用了多种技法，画面艺术感强烈。

四、直观的形象

直观的形象是相对抽象的画面形象进行定义区分的。不论是插画的商业目的，还是画面的艺术性，直观的形象都更容易使人理解插画所要表达的内容，使插画的目的性、应用性更加显而易见。图 3-21 至图 3-25 所示的是 Franco Matticchio 的作品。

图 3-21　Franco Matticchio 的作品 (1)

图 3-22　Franco Matticchio 的作品 (2)

图 3-23　Franco Matticchio 的作品 (3)

图 3-24　Franco Matticchio 的作品 (4)

图 3-25　Franco Matticchio 的作品 (5)

点评：图 3-21 至图 3-25 是意大利插画师 Franco Matticchio 的作品，画面中的人物与动物形象采用拟人的表现手法，与现实形象差别不大，画面传递的情感更容易被观者感受到。

五、协调的图文

插画可以简化文字，这是由绘画的直观性所决定的。早期插画先于文字出现，随着文明的发展插画伴随书籍出现，时至今日发展为现代插画，插画与文字早已打破了彼此的局限而融合了各自的部分领域，达到了图文并茂的效果，插画将文字抽象化为直观的具象，文字将插画的故事性表达得更加连贯。图 3-26 至图 3-33 所示的是 Maryanna Hoggatt 的作品。

图 3-26　Maryanna Hoggatt 的作品 (1)

图 3-27　Maryanna Hoggatt 的作品 (2)

图 3-28　Maryanna Hoggatt 的作品 (3)

图 3-29　Maryanna Hoggatt 的作品 (4)

图 3-30　Maryanna Hoggatt 的作品 (5)

图 3-31　Maryanna Hoggatt 的作品 (6)

图 3-32　Maryanna Hoggatt 的作品 (7)

图 3-33　Maryanna Hoggatt 的作品 (8)

点评：图 3-26 至图 3-33 是波兰插画师 Maryanna Hoggatt 的作品，在动物形象中增加了童趣感。

六、审美的趣味

审美趣味不是单一的兴趣之类，它是审美主体鉴赏、辨别美丑的一种综合能力，是鉴赏力，是审美个体在思维能力、想象力、文化修养、艺术素养、生活感悟的基础上形成的，既有审美的独特性，又带有主流审美的普遍性。从儿童趣味到成人趣味，从生活趣味到纯艺术趣味，不一而足。

图 3-34 至图 3-43 所示的是 Mohamed 的作品。

图 3-34　Mohamed 的作品 (1)

图 3-35　Mohamed 的作品 (2)

图 3-36　Mohamed 的作品 (3)

图 3-37　Mohamed 的作品 (4)

图 3-38 Mohamed 的作品 (5)

图 3-39 Mohamed 的作品 (6)

图 3-40 Mohamed 的作品 (7)

图 3-41 Mohamed 的作品 (8)

图 3-42 Mohamed 的作品 (9)

图 3-43 Mohamed 的作品 (10)

点评：图 3-34 至图 3-43 是插画师 Mohamed 的作品，将人体进行变形，画面有现实主义的风格。

第二节　插画设计的设计流程

一、设计定位与素材的收集整理

　　插画的定位是需要根据所要进行创作的插画内容来确定的。素材整理不是在创作的过程中进行收集，而是在平时绘画的过程中就进行收集的。在明确插画创作主题或内容后在现有素材的基础上进行相关内容的整理及集中，明确所要创作的插画的定位及相关的素材整理对于创作插画来说是至关重要的。

　　插画的定位需要通过几个方面进行确定。

　　(1) 确定插画的受众人群，是男性还是女性？是老人还是小孩？是高消费人群还是普通消费人群？受众人群的确定有助于确立插画的绘画风格是倾向于硬朗还是柔和，画面色彩是倾向于低对比度还是高对比度，如图 3-44 至图 3-46 所示。

图 3-44　受众人群示例 (1)　　　　　　　图 3-45　受众人群示例 (2)

图 3-46　受众人群示例 (3)

　　点评：图 3-44 适合受众群体为女性及小孩的读者。图 3-45 适合受众人群为男性的读者。图 3-46 画面的处理并没有显示出观看人群的明显倾向。

(2) 在确定受众人群后，要根据受众人群确定所要创作插画的作用。也就是说，创作的插画是要表达、传递给读者什么样的信息 (是广告还是纪实报道，是公益海报还是宣传海报等)。明确所要传递的信息可以帮助创作者在创作插画时对插画内容进行有效的取舍。

(3) 在确定受众人群及插画所要传达的信息后，还需要确定创作插画的内容及插画的表现方式或表现技巧。插画的内容和表现方式需要统一。如果是在文化书籍中出现的插画，那么插画的表现可适当运用线条或色块、水彩或丙烯的方式处理，这样可以和书籍的纸张质感及书籍内容很好的融合，如图 3-47 至图 3-49 所示。如果是出现在商业杂志上或是网络媒体上的广告插画，那么用电脑绘制加入特殊效果的 CG 插画则是最适合的，如图 3-50 至图 3-51 所示。

有经验的插画师不会在确定创作插画内容后再进行插画素材的收集和整理，因为素材的收集是在平时绘制插画或进行插画创作小品时就已经留下完整的素材。没有一个插画师是不用借鉴或学习其他优秀作品，而全依靠自己的力量去完成插画创作，这一定是一个取长补短、成熟自我的过程。如图 3-52 至图 3-55 所示，尤其是刚开始进行插画创作的新人，在面对实物或实景时往往难以进入到插画的画面情景中，那么先完成基础的训练，再临摹成熟的插画作品，学习完整的画面细节处理。不同风格的插画在表现技法上的区别就是不断学习的过程。在刚开始的素材收集过程中，素材收集的时间占大部分，而创作的时间则占少部分，随着对插画的理解越来越深，创作技法的纯熟，创作的时间比例也会越来越多。

图 3-47 水彩风景 (1) 　　　　图 3-48 水彩风景 (2) 　　　　图 3-49 水彩静物

点评：图 3-47 至图 3-49 用水彩的绘画表现方式，展现了柔和的画面特质，适合运用在小说或情感类杂志上。

图 3-50 CG 插画 (1)

图 3-51　CG 插画 (2)

点评：图 3-50 和图 3-51 是电脑 CG 插画，强烈的色彩表现造成了强烈的视觉冲突，适合应用在游戏类书籍或电影海报中。

图 3-52　商业插画 (1)　　　　图 3-53　商业插画 (2)　　　　图 3-54　商业插画 (3)

当素材收集到一定程度时，插画师就会在绘画的过程中找到自己最擅长绘画的内容及擅长的表现手法或方式，并能将看到的其他绘画形式或内容转化为自身所需的东西，如图 3-55 和图 3-56 所示。

在整个收集的过程中可以对素材进行整理分类，这样在进行插画创作的时候可以很快找到所需的素材。

在收集素材的过程中，任何人，即使是没有学过绘画的人都可以将自己看到的物体用笔画到纸上，但怎样将物体表现得更具体量感及真实性就必须要熟练掌握相关的绘画基础知识，如图 3-57 所示。插画与绘画是相互联系的，绘画是插画的基础，在创作插画的过程中需要运用到很多绘画技法，而插画则可以看作是绘画在设计领域中的一个分支。很多插画初学者往

往不看重这类基础知识的学习，会先临摹平面类的插画，但随着插画创作的深入及电脑绘制技术的应用，你就会发现这些基础知识在插画创作的过程中无处不在。

图 3-55　商业插画 (4)

图 3-56　创意插画

点评：图 3-52 至图 3-56 是不同作者的作品，画面绘制方式也不同。这说明在素材收集的过程中每个人的关注点与兴趣点的差异，都会影响到最后作品的内容呈现，也会影响画面的表现方式。

图 3-57　结构素描

在插画中无论是绘制单个物体还是整体场景都应该使物体的形态立体起来，当然形态立体感程度的强烈与否也要根据画面风格来确定，但不论如何，画面成立与否都和物体是否能在画面上具有体量感息息相关，如图 3-58 和图 3-59 所示。透视法是我们要遵循的法则之一，熟练掌握透视原理能让我们在表达绘制对象时更得心应手。

图 3-58　文艺复兴时期人体素描

图 3-59　学生素描习作

　　点评：图 3-58 为文艺复兴时期人体结构素描，作者运用线条的描绘方式，在平面上用符合视觉规律的透视方法将人体的体积与重量感表现出来。图 3-59 为学习习作，整个画面以透视结构为主，通过刚硬的机械质感与柔软的棉纸质感的本质冲突，突出静物各自的体积与重量。

　　以立方体为例，所有的消失点只有一个，就是位于视平线中心的视点。当要观察的物体符合平行透视的原理时，在视平线以上，看到并在画面上描绘的物体将会是透视图中视点上部的形态；在视平线以下，看到并在画面上描绘的物体将会是透视图中视点下部的形态，如图 3-60 和图 3-61 所示。

图 3-60　平行透视图

图 3-61　平行透视图

　　当旋转立方体，使其与视平线形成一定的角度时，延长其边线会发现它们会消失于画面的两点，便是成角透视，如图 3-62 和图 3-63 所示。

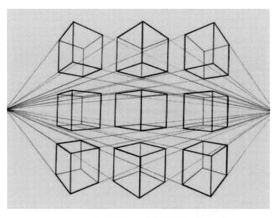

图 3-62 成角透视

图 3-63 视平线下的成角透视

立方体是最基础的形态，从立方体中可以切出圆、圆柱体、球体、锥体等，如图 3-64 所示。

图 3-64 圆的透视图

点评：圆不算规则形态，但是可以通过规则形态立方体将圆的透视推敲出来，如图 3-64，在透视的变化中，圆的形态会随着透视角度的变化而从正圆变化为椭圆。

当然，现实景物或物体不会像透视图这样标准，让你看到应该用哪一种透视方法来描绘，这需要我们在平时的插画创作中掌握不同的透视方法都适合哪些绘画情景，并熟练的运用它们，如场景的绘制（或静物或景物）等，如图 3-65 至图 3-69 所示。

图 3-65 汽车内部透视线

图 3-66　汽车外形透视

图 3-67　结构素描——鞋

图 3-68　结构素描——机械

图 3-69　建筑外形透视

还有场景的刻画也同样需要注意透视法的运用，让远处的景物推到画面的后方，如何突出画面前面的内容，如图 3-70 所示。

图 3-70　街的透视速写

点评：图 3-70 是一张实景速写图，它的透视非常明显。

插画里只有景物和静物是不够的，还需要出现主人公，可能是一个，可能是几个。因此还需要知道人物的透视方法，这比起场景的绘制要困难，因为人的结构很复杂，不止有静态还有动态，每一个动作的变化都意味着透视的变化。

我们可以把人的全身看作很多个立方体的组合，这样容易理解，看《伯里曼人体结构》就明白了，如图 3-71 至图 3-78 所示。

头、胸腔、盆骨、腿部分别看作立方体。从立方体的角度去理解透视，出错的概率就会大大降低。

人物动态的透视是在静态的基础上加上走动或摆动的四肢形成的。当绘制行动中的人物动态时要注意行动时的躯干和四肢的比例协调性。

图 3-71　人体结构　　　　图 3-72　人体躯干结构 (1)　　　　图 3-73　人体躯干结构 (2)

图 3-74　人体颈胸部结构　　　　图 3-75　人体行动结构 (1)　　　　图 3-76　人体行动结构 (2)

图 3-77　人体动态结构 (1)　　　　　　图 3-78　人体动态结构 (2)

　　点评：图 3-71 至图 3-78 是人体动态结构图，对插画中的人物造型塑造有十分重要的作用。

　　人体结构本就是复杂的，运动中的人体结构需要骨骼、肌肉、动作的一致协调，只有将所有的因素都刻画完整了，在画面上才能将某个人物或几个人物融入整体的插画环境中，否则就会在画面上显得格格不入。熟悉人体结构并在画面上完整的呈现出来并不是短时间就能达到的，这需要清楚地了解人体骨骼及肌肉的分布和走势，以及运动时肌肉的动态及相互的连接点在哪儿。尽管这样并不容易，但一旦能够熟练运用，那么在以后的插画创作中，将事半功倍。再加上色彩的应用，画面将更有魅力。

　　色彩是人们通过视觉感知外界的重要来源，是抒发艺术美的重要部分之一，插画可以应用绘画所用的工具，包括水粉、水彩、油画棒、色粉笔等。工具的不同自然会造成画面效果的不同，但有一点是相通的，就是色彩的基本素养。

　　如果我们忽略插画的主题内容，就会发现插画其实是由不同的色块组合而成的，而这些

色块除了能表达物体或人物外，还能给观者带来情绪上的波动，如忧郁、热烈、愉快等，这是因为人类在历史、文化的发展过程中形成了一套独特的对色彩的象征的理解，如图 3-79 至图 3-82 所示。

图 3-79 弱对比色图案

图 3-80 补色对比图案

图 3-81 中对比色图案

图 3-82 近似色对比图案

点评：图 3-79 的画面形态与色彩虽然变化多，但色彩间的变化并不算强对比，画面整体色彩统一。图 3-80 的画面形态变化少，但色彩运用的是补色关系，所以画面色彩对比强烈。图 3-81 是中比色关系，但画面运用的是同类色但不同明度、纯度的对比。图 3-82 中，整个画面处在灰色调的色彩关系中，属于低纯度的近似色对比。

在中国传统文化里，黄色是皇家的专用色，在封建时期是皇权的象征，因此黄色有高贵、奢华的意思，如图 3-83 所示。在秋天，谷物成熟也呈现出黄色，因此在农家，黄色有象征着

丰收和快乐，黄色色相容易给人正面的感受，如图 3-84 所示。

图 3-83　皇帝袍服

图 3-84　明快的黄色

黑色背景里的黄色，更加突出黄色的暖性与质感，画面看起来有温暖感，如图 3-85 所示。

图 3-85　商业插画

中国人对红色一直有着很浓重的情节。在原始社会，人们不理解为什么打雷电闪后击中的树木会着火，平时使用的火不小心的话也会造成灾害，火的不可捉摸和难以驯服使人们对火的敬畏之心转为崇拜之礼，随着传说、巫术、宗教的发展，红色被赋予了热烈、威武、有力量、喜庆的意味，如图 3-86 和图 3-87 所示。

图 3-86　可口可乐广告 (1)

图 3-87　可口可乐广告 (2)

03

同时红色又与血的颜色相同，对生命的敬畏和对死亡的恐惧又使人们对红色有了另一种心理联想——血腥、恐惧、暴力，如图 3-88 所示。

蓝色是地球上存在最多的也是人们接触最多的颜色，如天空、海洋、湖泊等。这些以蓝色为主色调的事物都有一个共同的特点：宽大、拥有宁静的表面。蓝色作为固定色便和这些词有了联系，同时蓝色作为冷色调，也能给人以凉爽的心理暗示，如图 3-89 和图 3-90 所示。

图 3-88　电影《第一滴血》电影插画

图 3-89　商业海报

图 3-90 风景插画

不只是插画中的蓝色可以给人以固定的心理联想，反过来，一些商品也会利用蓝色可以给人干净、清爽的心理联想来突出产品特色，如图 3-91 和图 3-92 所示。

图 3-91 高露洁牙膏广告

图 3-92 剃须刀广告

红、黄、蓝作为色彩里的三原色，是基础。其他颜色都可以通过红、黄、蓝这 3 种颜色调和而成。当然，所有的颜色都不是孤立存在的，在画面上都会遵循一定的原则才能达到色彩的协调。最基础的就是通过色彩的对比突出颜色的特点以达到画面需要的效果，如图 3-93 和图 3-94 所示。

图 3-93 同类色对比

图 3-94 色彩强对比

色彩的对比仔细列出来的话可以有很多种，但最基础的有 3 种，分别是明度对比、色相对比、冷暖对比。

明度对比是指画面中色彩间明暗不同程度的对比，明度对比会出现两种情况，一是同一种色相间不同明度的对比 (见图 3-95)，二是不同色相之间不同明度的对比 (见图 3-96)。

图 3-95 明度九调

图 3-96 明度对比

图 3-97 色相环

色相对比指的是两种或两种以上的颜色在画面上因色相差异而呈现出的对比关系。例如,柠檬黄在周围都是暖色的情况下色相会偏冷色,但在周围都是冷色的情况下又会偏暖色。色相对比可以在高纯度色彩与高纯度色彩间对比,也可以在低纯度色彩与低纯度色彩间对比,还可以在高纯度色彩与低纯度色彩间对比。

通常,位于色相环(见图 3-97)上距离越近则色相对比越弱,反之颜色间距离越远则色相对比越强烈。

我们把感知色彩冷暖差异而形成的对比称作色彩的冷暖对比,这类对比受观者心理、生理的影响,是对色彩的综合性感受。暖极与暖色,暖色与微暖色、微暖色与微冷色、微冷色与冷色、冷色与冷极都可以在画面上形成对比,如图 3-98 至图 3-101 所示。

图 3-98 暖色与暖色对比

图 3-99 微暖色对比

图 3-100 暖色与微冷色对比

图 3-101 暖色与冷色对比

　　在冷暖对比中，跨度越大的颜色间对比越强烈，跨度越小的颜色间对比越弱。在冷暖对比中，不只有冷暖色的变化，还有明度和色相的变化。因此，当我们在插画中运用这3种对比时不能单一使用，而要相互协调的运用，才能使创作的插画画面更富有层次感，如图3-102至图3-106所示。

图 3-102　冷色对比

图 3-103　冷色与暖色对比

图 3-104　暖色低纯度对比

图 3-105　冷色低纯度对比

<p align="center">图 3-106　暖色低纯度对比</p>

二、中外传统风格对插画设计的影响

歌德曾说过："最具独创性的作家，并不是因为他们创作出了什么新东西，而是因为他们能够说出一些过去好像还从来没有人说过的东西。"绘画和文学是相通的，插画也一样，一幅插画是否优秀就在于创作者是不是能够从一个全新的视角诠释已经司空见惯的内容。一个优秀的插画师除了能够纯熟的使用绘画技法外，不可或缺的就是对自身文化修养的提高。因为插画表现出的不单是技法，还有创作者对生命、生活、价值观、世界观等的综合感悟，这个感悟和创作者的生长环境、接受的教育程度、身边的文学氛围息息相关。文化修养并不单指文学方面的修养，它包括很多方面，如自然科学、生活、社会知识、文学、艺术理论等，创作者必须首先在精神上富足，才能在插画中表现自身对插画内容的感悟。毫无疑问，各种类型的名著和电影都是提高修养的好途径，参见图 3-107 和图 3-108。

<table>
<tr><td align="center">图 3-107　图书《莎士比亚作品集》封面</td><td align="center">图 3-108　图书《哈姆莱特》封面</td></tr>
</table>

莎士比亚的戏剧誉满全球，歌德曾这样评价这个戏剧大师："使莎士比亚伟大的心灵感到兴趣的，是我们这世界内的事物：因为虽然像预言、疯癫、梦魇、预感、异兆、仙女和精灵、鬼魂、妖异和魔法师等这种魔术的因素，在适当的时候也穿插在他的诗篇中，可是这些虚幻形象并不是他著作中的主要成分，作为这些著作的伟大基础的是他生活的真实和精悍，因此来自他手下的一切东西，都显得那么纯真和结实。"莎士比亚的戏剧在令人捧腹之后，令人感到来自内心深处的心酸与无奈继而引出沉思，他的悲剧却让人在热泪盈眶后对未来更加努力。同样能令人在看完后对人生有新一层领悟的还有喜剧大师卓别林的默片电影。

西方与东方在历史、文化上的差异使我们在面对对方的文化时可以用非常自我的思维去理解，继而发现这种由思维差异带来的新的火花。但是除了西方的文学外，有着辉煌文明历史的中国传统文化更有着令人着迷的魅力，值得我们作为传承者去学习、继承和发扬。

中国文化里一直都有"书画同源"的说法，早期的象形字就是根据具体的形象勾画而来的，如图3-109至图3-112所示。

图3-109　人字甲骨文

图3-110　龟字字体变化

图3-111　象形字到简体字的变化

图3-112　象形字与简体字对比图

之后，随着社会的发展和不同封建皇权的确立，汉字字体经过多代人的不断努力改革、演变而成，逐渐将过于烦琐的字形舍去，有的字从形，有的字从音，经过了金文、大篆、小篆、楷书、行书、草书、繁体、简体的变化，直到今天我们使用的文字。早期的大篆、小篆、行书、草书除了日常书写使用外更添加了书法的气韵，更强调字形结构与画面的美观和谐，如图3-113至图3-119所示。

03

图 3-113　王羲之书法 (1)

图 3-114　王羲之书法 (2)

图 3-115　唐寅书法

03

图 3-116 唐寅书画

图 3-117 黄公望山水画 (1)

图 3-118 黄公望山水画 (2)

图 3-119　倪瓒山水画

图 3-120　三角纹彩绘陶壶

中国文人自古就有隐士情怀，"小隐隐于野，中隐隐于市，大隐隐于朝"。不论文人有无官阶，当遇到挫折时就会寄情于山水，因此山水画最能品味传统文人的风骨。

除了书法与山水画，中国传统图形的形式美也独具特色。

中国的传统图形有很多种形式，彩陶上的花纹、岩石上用来记事的图画，也就是岩画，还有剪纸、篆刻、刺绣、用来表现人物性格的京剧脸谱等。

早期的彩陶陶身的花纹装饰性强，同时这些装饰花纹根据原始人生活的地域的不同而有所区别，如果我们抛开这些不谈，这些刻画在陶器上面的纹饰不正是简单而又有规则的插画吗？如图 3-120 至图 3-122 所示。

图 3-121　彩陶双连壶

图 3-122　花瓣纹彩陶

剪纸是中国民间传统工艺之一，它的造型以线条为主，工具简单，流传性广。早期的剪纸源于人类祭奠先祖的祭祀仪式，后来经过发展和中国传统的节日风俗相联系，每到过年过节，女性就会在自家窗户上贴上剪纸，以寓意丰收、喜庆等欢乐气氛。剪纸的媒介不仅限于各种各样的纸，还可以用布或皮革。剪纸的内容也不仅仅是景物或人像，还有根据传统故事而剪出的故事剪纸。剪纸兼具造型、叙事于一体如图 3-123 至图 3-129 所示。

图 3-123 传统剪纸牛图样

图 3-124 传统剪纸双喜图样

图 3-125 传统剪纸嫦娥奔月图样

图 3-126 红楼梦场景 (1)

图 3-127 红楼梦场景 (2)

图 3-128　传统剪纸鹊桥相会图样

图 3-129　民间传说剪纸图样

　　中国传统文化的博大精深，仅了解几个点或看几张照片也只是管中窥豹。传统文化一直都与生活联系的非常紧密，即使是讲究精神艺术的古代诗文、绘画也都没有脱离生活的范畴，更不用提源于生活的传统艺术。脱离传统艺术，一味地学习西方概念并不适合我国的插画师，我们的血液里有文化的种子，忽视传统文化的传承只能让这个种子处于沉睡状态。重视传统文化，学习并传承这个文化，才能使我们的道路越走越远。

第三节　插画作品欣赏

一、习作欣赏

　　作品如图 3-130 至图 3-137 所示。

图 3-130　游戏场景插画

图 3-131　场景插画

图 3-132　人物场景 (1)

图 3-133　人物场景 (2)

图 3-134　人物场景 (3)

　　点评: 图 3-132 至图 3-134 都以柔和的色彩表现人物所处的环境及氛围。3 张插画全部用电脑绘制而成,可以看出作者对画面、色彩的掌握很熟练。

图 3-135　学生作业 (指导老师张铭倩)

图 3-136　学生作业（指导老师张铭倩）　　　　图 3-137　　学生作业（指导老师张铭倩）

点评：图 3-135 至图 3-137 是学生练习作业，以彩铅为工具，将观看的动画作品，通过主观的想法重新组织绘画语言，并再现到画纸上。

二、国内外插画作品欣赏

（一）国内篇

阮佳，国内 CG 插画师，作品如图 3-138 至图 3-140 所示，画面有油画的质感。

图 3-138　插画师阮佳作品 (1)

03

图 3-139　插画师阮佳作品 (2)

图 3-140　插画师阮佳作品 (3)

夏达，国内新锐漫画师，代表作有《游园惊梦》《子不语》等。其作品如图3-141至图3-144所示。

图 3-141　插画师夏达作品 (1)

图 3-142　插画师夏达作品 (2)

图 3-143　插画师夏达作品 (3)

图 3-144　插画师夏达作品 (4)

李堃，国内著名插画师，作品曾多次获奖，代表作有《河洛图书》系列之《镜》系列等。其作品如图 3-145 至图 3-148 所示。

图 3-145　插画师李堃作品（1）

图 3-146　插画师李堃作品（2）

图 3-147　插画师李堃作品（3）

图 3-148　插画师李堃作品（4）

（二）国外篇

插画师 Lan kim 的作品有很浓重的美国风格，画风写实，又有点卡通的元素在里面。其作品如图 3-149 至图 3-154 所示。

图 3-149　插画师 Lan kim 作品（1）

图 3-150　插画师 Lan kim 作品（2）

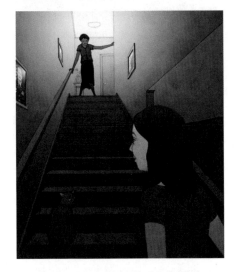

图 3-151　插画师 Lan kim 作品（3）

图 3-152　插画师 Lan kim 作品（4）

图 3-153　插画师 Lan kim 作品（5）

图 3-154　插画师 Lan kim 作品（6）

03

马来西亚插画师 Chow Hon Lam 的作品幽默感十足，通过既定概念性的人物表达想法，画风多变，十分睿智。其作品如图 3-155 至图 3-158 所示。

图 3-155　插画师 Chow Hon Lam 作品（1）

图 3-156　插画师 Chow Hon Lam 作品（2）

图 3-157　插画师 Chow Hon Lam 作品（3）

图 3-158　插画师 Chow Hon Lam 作品（4）

约旦插画师 Hassan Manasrah 的作品画面温暖，时常透露出慈祥安宁的特质。其作品如图 3-159 至图 3-161 所示。

图 3-159　插画师 Hassan Manasrah 作品（1）

图 3-160 插画师 Hassan Manasrah 作品（2）

图 3-161 插画师 Hassan Manasrah 作品（3）

乌克兰基辅设计师 Max Palenko 的手绘，视角独特，如图 3-162 至图 3-164 所示。

图 3-162 插画师 Max Palenko 作品（1）

图 3-163　插画师 Max Palenko 作品（2）

图 3-164　插画师 Max Palenko 作品（3）

意大利插画师 Riccardo Guasco 的作品，画面受毕加索和罗丹的影响，画风奇特，幽默，如图 3-165 至图 3-168 所示。

图 3-165　插画师 Riccardo Guasco 作品（1）

图 3-166　插画师 Riccardo Guasco 作品（2）

图 3-167　插画师 Riccardo Guasco 作品（3）

图 3-168　插画师 Riccardo Guasco 作品（4）

　　美国插画师 Tad Carpenter 除插画外还涉猎绘画、设计等方面，画面色彩纯净，充满童趣，如图 3-169 至图 3-174 所示。

图 3-169　插画师 Tad Carpenter 作品（1）

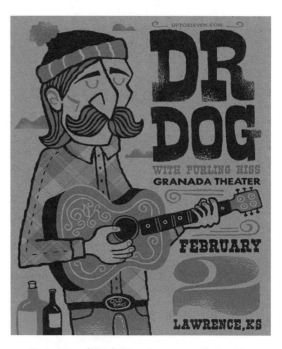

图 3-170　插画师 Tad Carpenter 作品（2）

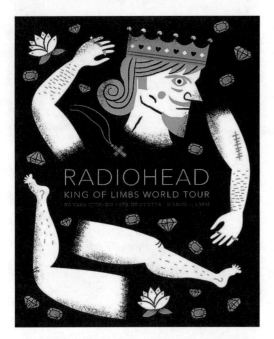

图 3-171 插画师 Tad Carpenter 作品（3）

图 3-172 插画师 Tad Carpenter 作品（4）

图 3-173 插画师 Tad Carpenter 作品（5）

图 3-174 插画师 Tad Carpenter 作品（6）

本章小结

　　插画设计作为视觉艺术的一部分,体现了思想创意与画面相结合的活力。设计者要将创意与情感相结合,通过不同创作方式、想法在色彩与画面等方面的碰撞,更好地使插画设计的语言多样化及画面表现个性化。学生通过熟悉了解插画的创意原则及其定位,通过平时的素材收集积累,通过插画画面更好地表达个人情感和属于自己的想法。

复习思考题

　　1. 插画的创意可以从哪些方面入手?

　　2. 插画设计应如何找到适合的定位?

　　3. 插画设计在面对丰富的素材及优秀画作时,应该如何选择自己需要的素材并进行归纳?

　　4. 中国传统文化里和插画相近的,最突出、最具代表性的作品或作品形式都有哪些?

03

实训课堂

　　1. 选择自己感兴趣的书籍或电影,为其中一个章节构思一幅插画。

　　2. 利用不同的工具,对不同的插画风格进行鉴赏及临摹。

　　3. 找自己最喜欢的传统文化,用速写的方式将素材收集起来。

第四章

插画设计的创意手法与表现媒介

- 了解插画设计的创意手法。
- 掌握插画的绘画技法，并能根据设计需要熟练应用。

学习指导

插画设计的创意手法是课程教学中的重要一环，不同的创意手法及表现媒介，使插画艺术呈现出不同的视觉感受。通过学习，让学生对各种插画的风格、类别、绘制手段有所了解和把握，学会以熟悉、擅长的手段来进行插画创作，体验各种绘画媒介的表现效果，使画面更加具有表现力。

技能要求

- 了解插画的材料。
- 了解插画的技法。

04

第一节　插画设计的创意手法

插画设计作品是插画设计师创意构想的物质体现。现代插画设计师为了提高设计插画的传播效果，以及与当代人们正在不断变化发展的审美观念和审美兴趣相适应，在艺术表现手法上尽力摆脱旧有的表现模式，探索与开拓新的富于生命力的表现手法，以扩大和强化设计作品的艺术感染力，使目标受众在看到插画设计作品的瞬间就能捕捉住人们的视线，激发起人们的注意与兴趣，诱发其潜在的消费欲望。

众多插画设计师在长期的创作过程中，探索积累出很多的表现形式，而对插画表现形式的分类研究，有助于直观的提炼出插画的艺术魅力和意义趣味。插画的创意手法可以从以下几个方面进行分析归纳。

一、写实与抽象

（一）写实

现代插画的从属性决定它所传递的商品信息、商业活动信息必须准确。由于其大众化、实用化的特征常常需要忠实地表现客观的事物，因此，写实性艺术表现是现代插画设计中十分广泛的一种表现手法。特别是在关于产品形象的宣传中，写实技法被大量采用。它让人们在插画上看到产品具体的直观形象，确认它的真实性以达到确实可信的效果。

写实性手法主要有两种表现形式：绘画与摄影。在摄影技术没有被发明以前，插画的表现形式主要以绘画形式出现。由于写实性画法是以真实生活中的对象为范本，因而显得真实可信，容易被人接受。但写实不是仅局限于外表的像，还要通过外在形象把内在的真实描述

出来，这样才能增强写实的可信度。因此，写实性插图不但要求作者具有较强的写实技巧，还要求作者在现实生活中认真观察、体会人与人、人与环境、人与社会的关系及自然界丰富多彩的变化，不断积累、丰富创作的素材。

摄影运用科学技术，使插画有了更加丰富的表现力和更加新颖、独特的艺术性，产生了更加具有冲击力的视觉效果，在写实风格中有着无法替代的优越性。摄影技术的发明和普及，使传统的写实性插画受到了巨大的冲击。在摄影的冲击下，插画的手法更丰富了，形式更多样了。现代插画艺术借用摄影技术与手段，根据不同的主题需要，自由地组织画面，逐渐形成了一种全新的艺术表现形式。

案例分析：

如图 4-1 至图 4-3 所示，写实风格插画的绘制应有扎实的造型功底作基础，现代插图设计的写实性艺术表现已不仅仅是简单的自然主义，机械地、表面地再现对象，而是对表现对象进行精心地选择、概括、提升并升华，使之成为比真实生活更高的艺术典型。设计师力图展现产品与众不同的优点，往往会反复推敲、精心设计，选择最佳角度、最佳部位、最佳组合来表现产品的特质，在背影的衬托上、画面色调的处理上、采光的配置上，都是十分讲究的，以追求完美，达到上乘的画面品质为目的。

图 4-1　写实风格插画　Mark Fredrickson (1)　　图 4-2　写实风格插画 Mark Fredrickson (2)　　图 4-3　写实风格插画 Mark Fredrickson (3)

点评：美国自由插画师 Mark Fredrickson 的作品以鱼眼镜头变形的效果为基础，以喷笔画写实的渲染技巧形成了他充满活力的夸张与写实兼容的风格。

（二）抽象

抽象表现风格是与写实表现风格相对的概念。抽象表现风格能够表达出潜意识中的理念，这是无法用写实手法来表现的。抽象表现风格可以让我们的想象力得到最大限度发挥，是思想观念、内在精神高度概括的一种独有的风格体现。这是一种纯形式的艺术表现手法，插画设计师在比较、分析的基础上，从事物的众多属性中撇开非本质的属性，抽出本质的属性。抽象表现形式不是对自然的模仿，它一般采用点、线、面、色彩等元素，加以排列组合来构成表达特定意念的插画。

抽象表现风格的插画可以分为 3 种形式。

(1) 图形简洁化。

用理性的归纳方法，对自然形象进行概括、提炼、简化，舍弃一切具体的东西，构成抽象形态。

(2) 几何形抽取。

从纯粹的点、线、面中抽取几何形，或者以严格的数理逻辑构成抽象图形。

(3) 偶然图形变化。

偶然图形是指偶然产生的或利用颜色混合变化而产生的图形。运用时应注意与内容的结合、构图关系、色彩搭配等。它虽然没有实形，但在插画表达生理及心理感受、抽象概念等方面具有独到的优势，并能给人更大的想象空间。

案例分析：

如图 4-4 至图 4-7 所示，简洁概括的抽象图形配以鲜明的色彩，具有强烈的视觉效果。抽象风格插画专注于点、线、面、形的奇妙转换，从日常生活中抽离出最纯粹的场景，用简单的色彩和几何形创造出颇具深意、可以激起广泛共鸣的视觉图像，表现了理性与智慧。

图 4-4　抽象风格插画　Charles Williams (1)　　　图 4-5　抽象风格插画　Charles Williams (2)

点评：英国插画师、设计师 Charles Williams 单纯利用点、线、面所创造出的几何形插画，在简单元素中创造出了细节，丰富了画面呈现的视觉感受。

图 4-6 抽象风格插画 Yellena James (1) 图 4-7 抽象风格插画 Yellena James (2)

点评：澳大利亚插画师 Yellena James 的作品以自然为元素，无论是形状还是颜色，都给我们带来一种流线型的美好，给人以温馨和细腻的感觉，淡雅的色调显得十分温馨和宁静。水彩颜色绘制抽象的画面、深深浅浅的颜色、奇异的形状所构成的最终效果异常迷人。

注意：

在抽象风格插画的创作过程中，视觉语言的转换是非常重要的部分。我们要通过表象联想、分解来概括内容的本质，这是抽象风格插画创作的重点。在现代插画设计中，点、线、面及色彩等视觉元素的稳定感与运动感常常与某些符号意义联系在一起。在一般情况下，这些元素可能不具有什么意义，但在某些特定的情况下，它会代表某种实在的东西。不同的点、线、面及色彩等基本要素具有不同的特征，它们不同形式的组合变化，能显示出不同的形式特征和表现性，如对比、联合、分离、接触、叠加、透显、覆盖、放射、聚敛、渐变等，引起不同的感觉立场，可以表达不同的设计意念和形式情趣。

二、夸张与对比

（一）夸张

夸张是强调、突出自然物象中能够引起美感的主要部分，使原有的形象特征显得更加鲜明、更加生动、更加典型。采用夸张手法进行创作的插画，能够增强画面的幽默感和趣味性。夸张性插画抓住被描述对象的某些特点加以夸大和强调，突出事物的本质特征，从而加强表现效果，通过虚构把对象的特点和个性中美的方面进行夸大，赋予人们一种新奇与变化的情趣，使视觉形象的特征更加鲜明突出、动人心魄。夸张变形应抓住物象的特征，根据设计的要求，做人为的缩小、扩大、伸长、缩短、加粗、减细等多种多样的艺术处理，也可以用简单的点、线、面做概括的变形等。

案例分析：

如图 4-8 至图 4-10 所示，这些常见于插画人物角色定型中的夸张幽默的设计手法，在细节的刻绘和人物情感的传达方面将人物角色的形象描绘地更加饱满和契合场合身份，使插画画面富有情趣。或者采用拟人化的手法夸张形象，表现主题，增加亲切感，使观者留下深刻印象。

图 4-8　幽默夸张风格插画　　　　图 4-9　幽默夸张风格插画　　　　图 4-10　幽默夸张风格插画
　　　　Oscar Ramos (1)　　　　　　　　Oscar Ramos (2)　　　　　　　　Oscar Ramos (3)

点评：智利插画师 Oscar Ramos 的作品透过夸张的人物形象，将个性与特点夸大到尽致，创造出新的艺术形象，加强艺术表现力度。

图 4-11　夸张风格插画　　tiago hoisel (1)　　　　图 4-12　夸张风格插画　　tiago hoisel (2)

点评：巴西插画家 tiago hoisel 的作品诙谐幽默又带着夸张的风格，线条简洁且夸张，色彩真实又丰富，画面饱满而有张力。最让人佩服的是，他的作品大部分都是用 Photoshop 完成的，而且没有采用外挂、笔刷或是图片等的辅助功能，完全是以手工完成的。

（二）对比

对比是指将不同的质或量形成的强和弱、大和小等相反的东西放置在一起时，产生的区别和差异。这样一来，相反事物的个性比它们单独存在时更明显，起到了使形象更突出的作用。将这些具有相反性质的要素，有意识地应用，就可以设计出具有强烈动感的视觉效果。在插画设计中，对比存在于画面的一切因素之中，存在于物象的表达和结构组合的方式中。形的大与小、方与圆、虚与实，线的直与曲、长与短，形态的多与少，空间位置的高与低、疏与密，色彩的明与暗、轻与重，材质肌理的粗糙与平滑，等等，都是对比的应用表现。在插画设计构图中，对比手法可以丰富画面中各种因素的编排，使单调变为丰富，使形与形之间产生变化和差异，使形象明确、特征突出，给人一种强烈、分离、肯定而又统一的感觉，在视觉上能给人以鲜明的印象。

案例分析：

如图 4-13 至图 4-17 所示，对比手法可以赋予作品强烈的感染力。在插画设计中，为突出重点，采用对比手法一直都是插画设计师所极力追求从而达到画面效果的一种附加手段，即把作品中所描绘的事物的性质和特点放在鲜明的对照和直接对比中来表现，通过这种手法更鲜明地强调或提示作品的性能和特点，给受众以深刻的视觉感受。

04

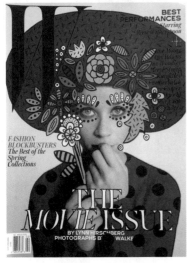

图 4-13 《重塑》对比风格插画
Ana Strumpf (1)

图 4-14 《重塑》对比风格插画
Ana Strumpf (2)

图 4-15 《重塑》对比风格插画
Ana Strumpf (3)

点评：巴西设计师 Ana Strumpf 视不同的杂志封面为画布，别出心裁地运用 Sharpies 和 Deco Color 画笔在上面绘出色彩斑斓的几何图案，使平面装饰花纹与摄影人像形成鲜明对比，令人耳目一新。

图 4-16　摄影与手绘对比手法插画　Ben Heine (1)

图 4-17　摄影与手绘对比手法插画　Ben Heine (2)

点评：意大利插画师 Ben Heine 的作品完美地融合了摄影与手绘两种元素，运用对比手法以一个镜头下的风景为基础，用充满趣味却又不失相关性的插画内容将实景的局部巧妙地遮挡，重新整合为一幅幅虚实结合、妙趣横生的作品。

三、拟人与联想

（一）拟人

拟人是指以人的表情来刻画动物、植物，或以人的活动来描写动物、植物的活动。把动物、植物的形象与人的性格特征联系起来，表现出人的表情、动态或情感。拟人表现手法在神话、寓言、童话及动画片中经常和使用，并且在插画中的运用也十分广泛。拟人手法能表现出插画独特的趣味性，使主题表达得有趣、生动，具有很强的亲和力。

在商业插画中，经过拟人化的商品给人以亲切感，个性化的造型有耳目一新的感觉，从而加深人们对商品的直接印象。以商品拟人化的构思来说，大致分为两类：第一类为完全拟

人化，即夸张商品，运用商品本身特征和造型结构做拟人化的表现；第二类为半拟人化，如在商品上另加上与商品无关的手、足、头等作为拟人化的特征元素。以上两类拟人化塑造手法，使商品富有人情味和个性化，通过插画形式，强调商品特征，其动作、言语与商品直接联系起来，宣传效果较为明显。

案例分析：

如图 4-18 和图 4-19 所示，以拟人手法创作动物形象。动物与人类的差别之一，就是表情上不显露笑容。但是插画可以通过拟人化手法赋予动物具有如人类一样的笑容，使动物形象具有人情味。另外，运用人们生活中所熟知的、喜爱的动物较容易被人们接受。

 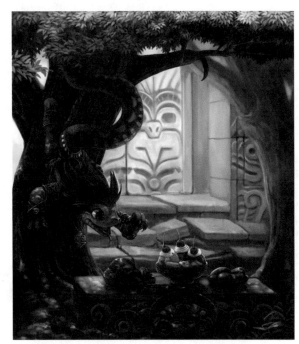

图 4-18　动物拟人化插画　Yee Chong Wee (1)　　图 4-19　动物拟人化插画　Yee Chong Wee (2)

点评：马来西亚插画师 Yee Chong Wee 的作品风格可爱，充满科幻元素，给动物赋予了拟人的情景，让动物的世界和人类的世界一样明朗化、易理解。

2. 联想

联想是根据一定的相关性从一个事物推想到另一个事物的思维过程。人类通过联想不断地认识新的事物，联想是思维的翅膀，是事物之间联系的桥梁。联想普遍存在于传播的过程中，设计师通过"意－形"的联想找到描述思想的符号，观者通过对所视符号"形－意"的联想体会其中的含义。联想的认知方式，可以深刻地揭示事物内在的本质。

一个人的联想能力是建立在知觉和记忆的基础上的，不仅需要对事物具有深入理解和分析的能力，更需要有敏锐的观察能力，对事物形态、内涵的记忆能力及发散思维能力。插画艺术的联想，需要丰富的生活积累和广博的知识作为基础，联想的翅膀才能腾飞。同时联想需要有一定的诱导方向和范围，不能漫无边际。联想的规律可以分为 4 类。

(1) 相似性联想：一些表面不相干的事物之间因外在或内在的某种相似之处而形成了一种内在联系，由此产生的联想称为相似性联想。

(2) 因果联想：指事物由于前因后果的关系而被联系在一起，可以由一个原因推想到可能产生的多种结果，也可以由一个结果联想到多种原因。

(3) 对比联想：这是一种反向的思维方式，从与发想起点相对、相反的方向去联想，寻找相关的事物。

(4) 接近联想：也叫相关联想，是指由一个事物与另一个事物有密切的邻近关系和必然的组合关系而引发的想象和连接。例如，由学生联想到不离其身边的文具；由闪电联想到紧随其后的雷雨；秤不离砣、船不离桨都是典型的接近联想。

插画设计师运用联想去创造不同于现实的具有夸张意味的视觉形象以传播信息，观者则用联想了解形象、接受信息。通过丰富的联想，突破时空的界限，扩大艺术形象的容量，从而加深画面的意境，让观者在无限遐想的同时又去深刻思考。

案例分析：

如图4-20至图4-22所示，运用接近联想和相似性联想手法，将日程生活中司空见惯的东西通过自己的艺术想象和处理使之变为深刻的、不同凡响的、让人们过目难忘的艺术形象。

图4-20　联想手法插画 Tineke (1)　　　图4-21　联想手法插画 Tineke (2)　　　图4-22　联想手法插画 Tineke (3)

点评：荷兰插画师 Tineke 喜欢随手拍下身边看似并不美丽也不起眼的物体或风景，将摄影和插画融合起来，形成有趣的作品。这种运用联想手法创作的插画，虽然简单易懂，却很耐人寻味。

四、比喻与象征

（一）比喻

比喻作为一种常用的修辞手法可以达到"此处无声胜有声"的妙用，即用跟甲事物有相似之的乙事物来描写或说明甲事物，以此物喻彼物。在表现过程中可以借题发挥，进行延伸转化，获得婉转曲达的艺术效果，相比其他的艺术表现手法，能给人以"余音绕梁、三日而不绝"的绝美感受。艺术之所以具备感染力，就是因为它可以物言志，调动人们感情因素，或以美好的，或以强烈的感情寄托于画面当中，或在内容上，或在技法形式上充分地将内心的真实感情表达出来，发挥艺术的真正魅力。

（二）象征

　　象征性的插画一般是根据两种不同事物的性质，找出它们之间的联系或相似之处，以人比物或以物喻人。象征的本体意义和象征意义之间往往存在着约定俗成的关系，会使目标受众产生由此及彼的联想，从而领悟到画面要传达的信息。为了使传达更加迅捷，象征物的象征意义必须十分明确，不能含糊其辞，令人费解；而且要能形象地表达出设计者的思想寓意，使抽象的信息具体化、形象化，使复杂深刻的事理浅显化、单一化，创造艺术意境，以引起受众的联想，增强插画的表现力和艺术效果；使主题的表现巧妙、婉转，从而使画面的表现更加具有趣味性，也更加丰富多彩。人们可以从一个画面展开联想，引发对主题的思考。象征手段的运用，更能使插画具有超于语言的能力。

案例分析：

　　如图 4-23 至图 4-25 所示，象征金钱的钞票及象征强权武装的士兵头盔和武器；禁止饮水的标志；象征政治人物的演说的排污管道。在运用象征手法的时候，一般都会运用提示或是比较含蓄的手法将作品的主题思想以暗示的方法体现出来。象征表现手法的关键是要找到恰到好处的代言形象，并将其进行艺术处理，去表现某种抽象的概念、思想与情感。

图 4-23　金钱背后是强权和武装　　　图 4-24　政治人物的口水有毒　　　图 4-25　冠冕堂皇的废话

　　点评：波兰插画师 Pawe Kuczyński 的作品运用比喻、象征手法，作品充满讽刺性想象力。他以超现实的手法表达他所见到的社会表象，有的诙谐、有的严肃、有的荒谬、有的寓意深远。

五、幽默与讽刺

（一）幽默

　　幽默是以轻松戏谑但又含有深意的笑为主要审美特征的艺术表现手法，对审美对象采取幽默态度的同时，揭示事物表面所掩藏的深刻本质。它往往运用饶有风趣的情节、滑稽的形象，把某种事物的矛盾冲突戏剧化，造成一种充满情趣、引人发笑而又耐人寻味的幽默意境。幽默性插画则使画面富有情趣，使人在轻松的情境之中接受信息，在愉悦的环境中感受新概念，并且特别难以忘却。

案例分析：

如图 4-26 至图 4-28 所示，运用幽默手法创作的插画，通过人物造型、色彩等手段的运用，营造诙谐、幽默的画面气氛，表达幽默、睿智的主题风格，使受众在欣赏的时候，能够打破或严肃，或沉闷，或呆板的画面气氛，这样常常能引起人们的极大兴趣，从而产生轻松、愉悦的心情。

图 4-26 幽默讽刺插画 马克·弗雷德里克森 (1)　图 4-27 幽默讽刺插画 马克·弗雷德里克森 (2)　图 4-28 幽默讽刺插画 马克·弗雷德里克森 (3)

点评：马克·弗雷德里克森的插画有着自己独特的性格，变形夸张，讽刺味十足。无论是名人政要，还是历史人物，甚至是作者本人，都成了他笔下的素材，画出了一幅幅变形夸张、风格幽默的作品，一切社会问题、时事政治都在幽默调侃的语气中娓娓道来。

（二）讽刺

讽刺性插图大多针砭时弊，或者是针对人性的弱点和不足进行尖锐的暴露和批判。在表现上往往比较夸张，耐人寻味。它是以含蓄的语气通过影射、讽刺、双关等修辞手法，对敌对方或落后的事物的一种贬斥，起到讽刺与警示的作用。

案例分析：

如图 4-29 至图 4-31 所示，通过讽刺的手法对当今社会中一些不合理的社会现象、现代人的弊病进行强烈的讽刺，从而达到否定的宣传效果。

图 4-29 幽默讽刺插画 John Holcroft (1)　图 4-30 幽默讽刺插画 John Holcroft (2)　图 4-31 幽默讽刺插画 John Holcroft (3)

点评：英国插画师 John Holcroft 的作品以现代人的弊病为主题，讽刺又精准地朝着现代人最丑陋的伤口开枪，以讽刺的笔触画出一张张耐人寻味的插画。

第二节　插画设计的表现媒介

　　如今，插画被广泛地用于社会的各个领域，插画的概念已远远超出了传统规定的范畴。随着时代的发展，技术的更新，以及新的绘画材料及工具的出现，现代插画的表现形式、表现手段、表现技法也不断地推陈出新。一方面是为了满足现代人的审美多样化的需求，另一方面也为插画家拓宽自由的表现空间。插画表现手法从最初的木刻，发展到今天的水墨、油画、水粉、水彩、彩铅、马克笔、摄影、电脑等手法，呈现出多样性的发展趋势。

　　插画设计的表现媒介可以从以下几个方面进行分析归纳。

一、绘画媒介

（一）手绘插画

　　手绘插画能够传递一种亲和力，传达人类所需的亲切情感，体现人本思想与人文关怀，淡化冷酷的商业气息。同时，精美的手绘插画还具有不可复制性。作为插画创作手段中最原始但也最具感染力的手绘插画，无论是从插画领域的传承与发展角度，还是从人文关怀角度，都具有重要价值和意义。

　　手绘插画常用的绘画媒介主要有水墨、油画、水彩、彩铅等。

1. 水墨

　　水墨画艺术在我国有着悠久的历史和优良的传统，这种运用黑白两色和干湿浓淡的效果来表达创作者内心世界的艺术表现形式，最富有民族特色且为大众所喜闻乐见。水墨画是一种以水和墨为载体，通过调配水和墨的浓度，画出不同浓淡层次，即黑、白、灰三度，而形成的独具一番墨韵的绘画形式。现代水墨插画是中国现代插画艺术中的一种类型，即运用传统水墨画的绘画理念、方法和材料，将传统绘画与现代绘画相结合产生出来的具有浓郁东方韵味的独特插画艺术形式。这样的水墨插画作品继承并发扬了水墨画的精髓，使水墨画的应用范围更加广泛，同时也丰富了中国现代插画艺术的内容，使之更加具有民族特色，在世界插画艺术领域中占有一席之地。

　　案例分析：

　　如图 4-32 和图 4-33 所示，这些 CG 水墨插画的作品都具有传统水墨画的意蕴，不仅在形式上具有浓厚的东方色彩，在内涵上更是体现了中国人厚重智慧的文化底蕴。数字化水墨风格插画在创新方面继承和发扬了中国水墨画的优良传统，然后运用数字技术手段进行绘画创作，使传统文化和数字技术紧密结合，形成了独特的创作风格和特点。

图4-32　月色·魅影　翁子　　　　　　　　图4-33　水墨武侠　张榕珊

点评：图4-32的作者翁子被誉为水墨CG大师，他的插图多以中国水墨画手法表达，风格清冷、凄美，通过国画的笔墨表达了勇气和活力。对人物部分的精雕细琢先运用了中国水墨画的工笔细描，再使用水墨元素的相互重叠、晕染来过渡、连接或间隔，以协调主体与背景的关系，使插画作品富有意境，给人以广阔的想象空间。图4-33的作者是我国台湾地区女插画师张榕珊，其擅长水墨风格插画，通常直接使用水墨绘画，然后再进行电脑后期修饰。

2. 油画

油画作为欧洲的重要画种，在整个西方绘画领域中占有重要的地位。油画颜料是绘画材料里面最常用的颜料，特别是西方的古典绘画更是将油画颜料的特性发挥得淋漓尽致。油画颜料有较强的硬度，当画面干燥后，能长期保持光泽。凭借颜料的遮盖力和透明性能较充分地表现描绘对象，色彩丰富，立体质感强。除了传统手绘插画常常以油画为表现媒介，在数字插画中，也经常会采用仿制油画的效果及笔触。例如，油画古典写实技法，它是一种多层罩染间接技法，将罩染与塑造结合起来交替进行，使油画极具表现力。用电脑操作需要配合相应的软件工具来实现，同样先将物象的素描关系进行绘制，然后用色阶定好基本的色调，再将画笔的模式转化为颜色模式进行颜色罩染，最后用小笔深入刻画细节。如此创作的CG插画作品总有种写实油画的效果。油画的常用技法在数字插画中的体现与运用，对于数字插画喜爱者来讲能更好地把握与运用其中的技法，而且还扩宽了数字插画设计风格的新领域，更为我国数字插画创作奠定了扎实的基础。

案例分析

如图4-34和图4-35所示，画面充满了油画质感但又不同于传统的油画，运用超现实主义表现手法，虽然使用了油画的技法但作品中加入了现代元素，色彩丰富，立体质感强烈。

图 4-34　油画插画　Rhads (1) 　　　　　图 4-35　油画插画　Rhads (2)

点评：美国纽约的现代艺术家 Rhads，运用油画表现手法创作的超现实主义风格的科幻插画，整体场景大气恢宏，华丽浓重，尤其是光影效果，唯美细腻，色彩的纵横、流畅，非常到位。

3. 水彩

水彩是一个独立而又成熟的画种，透明清新、浓淡相宜、酣畅淋漓一直是它的魅力所在。水彩的表现力很强，既可以深入刻画，又可以清淡空灵。它可以有多种风格的表现，也可以通过和其他工具结合生成多样化的视觉效果。由于水彩画的独特效果，自其产生以来，就与插画艺术有着千丝万缕的联系，水彩上色是近代商业插画最主流的表现手法之一。水彩是一种轻盈透明的材料，色粒很细，与水溶解可显示其晶莹透明。水彩的厚薄是以水的用量来控制的，但它依然是一种覆盖力较弱的色料，因此水彩浅色不能覆盖深色，不像油画、水粉画颜料有较强的覆盖力。水彩的这种不可修改性，需要严谨的绘画步骤、精确的水分用量与时间掌握控制，要想通过水彩表现插画效果，就必须有很强的绘画功底，同时在绘制的初始阶段就要做到胸有成竹，绘制过程要一气呵成。

案例分析

如图 4-36 和图 4-37 所示，绚丽的色彩，喷溅的效果，手绘的线条，每一个留白都不是多余的，使整个画面透露着空灵之美，体现出一种别样的清新之风。

图 4-36　水彩插画　agnes-cecile (1) 　　　　图 4-37　水彩插画　agnes-cecile (2)

点评：意大利插画师 agnes-cecile 的水彩作品犹如一团团泼墨，大胆、洒脱、生动、迷人，将水彩画的流动性和颜色的清新通透表现得淋漓尽致。

4. 彩铅

彩色铅笔属于铅笔的范畴，在插画表现中经常使用，不但可以单独使用，还可以与其他材料混合使用。彩色铅笔在保留了单色铅笔的轻松、自然、表现力强的特点之外，还夹杂了丰富的色彩变化。彩色铅笔包括水溶性和非水溶性，其颜色配置十分丰富，可根据个人绘画习惯和画面要求进行选择。

水溶性彩色铅笔既具有普通彩色铅笔所具有的特性，还具有丰富的表现力，因为它的笔芯可以溶于水中，运用毛笔蘸水进行晕染，其变化力和衔接力将得到更多的发挥，以达到类似铅笔淡彩的画面效果。用彩色铅笔绘制时，要由浅入深，多层冷敷，必须充分利用彩色铅笔的混色效果，这样表现出的作品轻松而不失厚重，单纯而不失丰富，是插图绘画最好的表现工具之一。

案例分析

如图 4-38 和图 4-39 所示，充分发挥了彩铅的独特性，色彩丰富且细腻，整个画面表现出一种轻盈、通透的质感。

图 4-38　彩铅插画　Bec Winnel (1)　　　　图 4-39　彩铅插画　Bec Winnel (2)

点评：澳大利亚艺术家、设计师 Bec Winnel 的插画作品笔触细腻、颜色素雅、画面洁净，很难想象那种光泽是用彩铅勾勒出来的。她非常注重画中人物的面部细节刻画，尤其是眼睛部分。塑造的形象带有一丝淡淡冷感，搭配上精细的笔锋，给人一种雾气一般的神秘感觉。其创作方式是将他人的摄影作品进行艺术再创作，通过自己的描绘，展现出另一种风情。

传统手绘插画采用手工创作形式，运用水墨、油画、水彩、彩铅等绘画媒介，凭借传统绘画工具进行创作，是一种独创性的艺术，画面独一无二，颜色自然单纯，肌理返璞归真，有着极强的个性意味和亲切质朴的人文情感。它是艺术家内心的情感、绘画技术与现代材料相结合的产物，能够给观者传达最为朴素也最为真挚的情感信息。

注意：

在插画的学习过程中，首先要熟悉插画工具和材料。工具、材料是技巧表现的先决条件，充分发挥工具和材料的性能，提高技巧性，是实现创作的直接方式。创作意图依靠表现技巧实现，技巧表现得生熟、优劣直接影响着作品水平的高低。

（二）手工插画

1.拼贴

拼贴最早是作为一种艺术手段，由立体主义艺术家正式提出的。拼贴艺术作为一种绘画形式而产生，至今已有近百年的历史。拼贴理念在现代设计中得到了广泛的运用，并且被赋予了新的面貌和更多的内涵。拼贴设计的特点是利用现成的图像或形象，将两个或多个物品或图像有意识、有目的地排列在一起，借助彼此间的异质性来冲击既有的视觉模式。粘贴上带文字的印刷品可以获得疏密变化的效果，比手绘的疏密效果更具有独特性。在插画中也使用拼贴画形式，能够创造出不同于剪纸的新颖风格。成功的拼贴作品中各种元素自由、奔放，充满了动感，同时又不失严谨与和谐地交织在一起，在无声的视觉语言中，观者可以充分领略到设计师丰富奇异的感知力、理解力和想象力，在欣赏的同时体会出设计师所要表达的设计意图。

案例分析

如图4-40至图4-42所示，充分利用了纸张、布料、印刷品等不同材料的特点，通过对其色彩、肌理、质感等的综合表现，突显彼此的差异性，使画面视觉效果丰富多样，富有趣味性。

图4-40　拼贴插画

点评：将纸绘制成画面所需的色彩和纹样，结合现成的印刷品，将素材剪裁或手撕成所需要的形状进行拼贴或叠加。

图 4-41　拼贴插画　Lena
Guberman (1)

图 4-42　拼贴插画 Lena
Guberman (2)

点评：这组名为《在耶利米街》的布艺拼贴插画来自儿童插画家 Lena Guberman，利用各种不同颜色、花色、质地的布料拼贴出的画面显得趣味十足。

2. 剪纸

剪纸带有十分深厚的中国民间艺术特色，用来表现插画艺术会有相当强的装饰感，质朴生动的各式剪纸能给人一种异样的感觉，透露出来的稚拙的味道能够使人产生一种亲近感。中国民间剪纸艺人在长期的艺术实践中形成了具有中国民族特色的造型体系和色彩体系，民间艺术的表现手法在现代插画中的运用，使现代插画创作变得更加丰富多彩。

图 4-43　剪纸插画　Morgana Wallac (1)

图 4-44　剪纸插画　Morgana Wallac (2)

点评：加拿大艺术家 Morgana Wallac 在创作过程中引用了世界各国的神话，加入自己的幻想，混合出令人惊叹的剪纸作品。这些作品用层层剪纸拼贴而成，再由水彩补充细节，从而形成了如梦幻般的纸艺造型。无论是磅礴的场景，或是丰神俊朗的人物，无不展示着精致与精神相结合的艺术内涵。Morgana Wallac 前期的作品是水彩画，后来，她将水彩融入剪纸，混搭成一种新的艺术风格，将两个旧的艺术交织成新的艺术，令人耳目一新。当创新变得非常困难时，混搭将是一个非常好的新方向。

04

图 4-45　剪纸插画　Bomboland
插画及设计工作室 (1)

图 4-46　剪纸插画　Bomboland 插画及
设计工作室 (2)

点评：意大利 Bomboland 插画及设计工作室擅长剪纸拼贴风格，即将剪纸、插画等元素融合在一起。特色是在滑稽间不失可爱，有自己独有的风格。

案例分析：

拼贴、剪纸等以手工形式创作的插画，通过运用布、纸张等多种元素的组合，可以有效地利用对比、类比、夸张等手法，给人以深刻印象。

二、其他媒介

随着插画媒介不断地增加和变化，有了照相技术、电影、电视、电脑及其他多种类型媒介的存在，插画形式也变得更加多样化。由于技术手段的增加，插画变得更加具有独特的表现效果。电脑技术的普及、插画制作数字化的迅速发展，从一开始的绘画艺术转为当今社会非常流行的商业插画，并运用在各个领域中。

（一）影视技术

摄影具有直观性和真实性的特点，信息传达较为准确，易于公众接受，用摄影图片做插画，可以从心理上缩短作品与观者的距离，使观者更容易被打动和吸引。当今的摄影技术非常先进，使影像越来越细，色彩还原越来越好，不管是对微观的、宏观的事物，还是对一瞬间的突发事件，它都能给予忠实地记录。另外，运用暗房技术进行影像拼贴，能够创造出新奇、独特的超现实主义效果，在保持客观性的同时，增加艺术表现力和多样化。

数字摄影是摄影的最新发展。摄影师首先用数字照相机拍摄对象或通过扫描仪将传统的正片扫描进电脑，然后在电脑屏幕上调整、组合、创作新的视觉形象，最后通过胶片记录仪输出正片或负片。这种新的摄影技术完全改变了摄影的光学成像的创作概念，而是以数字图形处理为核心，又称"不用暗房的摄影"。它模糊了摄影师、插画家及图形设计师之间的界限，现今只要有才能，完全可以在同一台电脑上完成这 3 种工作。

案例分析：

如图 4-47 至图 4-49 所示，完美地融合了摄影与手绘两种元素，以一个镜头下的风景为基础，用充满趣味却又不失相关性的插画内容将实景的局部巧妙地遮挡，重新整合为一幅幅虚实结合、妙趣横生的作品。当摄影与插画艺术以独特的创意完美地结合以后，总会给人们带来不一样的视觉惊喜。

图 4-47　摄影与绘画相结合插画　　图 4-48　摄影与绘画相结合插画　　图 4-49　摄影与绘画相结合插画
Thomas Lamadieu (1)　　　　　　　Thomas Lamadieu (2)　　　　　　　Thomas Lamadieu (3)

点评：法国插画家 Thomas Lamadieu 在处理照片的手法上与普通摄影爱好者有很大不同，处处体现了一个插画家的创意和幽默。他喜欢在高楼林立的地方仰拍，而大楼围起来的无规律"相框"无意中给了他创造灵感，随后结合自己的绘画天赋将各种幽默的插画巧妙融入大楼围起的天空当中。这些作品既有摄影的写实部分，同时又加入了二维的绘画元素，而且融合得毫无违和感。

（二）数字技术

数码插画是在当今以计算机为标志的信息社会的一个新的插画形式。现代数码插画的一个最大特征就是广泛地利用电脑作图，相对于传统插画，用来创作插画的工具和手段截然不同，传统的颜料、画笔、图板等工具已经被鼠标、显示器、数位板、压感笔、各种绘图软件所替代。数字化技术使艺术设计的过程变得更方便、快捷，易于修改和传递，因此，数码技术在艺术设计领域应用得越来越广泛了。

数码插画有着相对于传统插画无法比拟的优势，这种优势首先反映在数码插画的兼容性上。例如，在素材上，它可以应用已有的图形作品，包括传统插画、摄影及其他计算机图形，经过艺术加工和创作，融入插画者自己的艺术情感和视觉语言，以此完成一幅新的插画作品。这种优势还体现在兼容性同其他艺术形式的共存上。现在计算机硬件性能越来越高，而用于插画的软件功能也越来越强大，传统的国画、油画等绘画艺术形式可以用它轻而易举地模拟出来，并且达到以假乱真的境界。

数码插画的优势还表现在它的多元化上。从数码插画作品的风格来看，正朝着多元化的趋势发展。目前的作品形式大致可以分为写实类、科幻类、时尚矢量类、卡通涂鸦类等。数码插画相对于传统的插画及绘画艺术，一个显著的优势是不需要创作者具备深厚的有关美学方面的修养和训练，只要有表达的欲望，可以在软件的环境中涂鸦出相应的作品。甚至凭着对软件的熟练掌握，也可以创作出很好的作品。这也是该艺术形式大众化的特点之一。当然，有更多专业的插画师通过这种艺术手段，来完成很多具有探索性的概念作品，表达个性化的需求和与众不同的审美标准及趋向，这些都是多元化插画发展推动力的组成因素。

案例分析：

如图 4-50 至图 4-52 所示，这组作品中运用了丰富的色彩、几何形状和线条来设计成独有的视觉风格。数字科技的飞速发展使插画设计获得了极大的技术支持，插画从过去以单纯手绘为主的创作方式转变为大量使用电脑处理的数据存储、传输模式，丰富的形式及技巧刺激了传统插画的发展演变。

图 4-50　数字插画　Yo Az (1)　　图 4-51　数字插画　Yo Az (2)　　图 4-52　数字插画　Yo Az (3)

点评：法国插画设计师 Yo Az 擅长用很多几何图形通过大小、颜色的搭配来组成动物的形象，虽然题材比较大众化，但特殊的画法却使其作品特立独行。他把无数的形状摆放在一起组合出令人惊叹的图形，这样的创作形式蔚为壮观。

（三）综合材料

如今，插画师们不再局限于某一种风格，而是常常打破以往单一使用一种材料的方式，为达到预想效果，广泛地运用各种手段，使插画艺术的发展获得了更为广阔的空间和无限的可能。

现代插画设计相对于传统的插画设计而言，具有独特性、丰富性、多元化的特性，在方法、材料和制作技艺上也发生了不一样的变化。例如，从材料上由传统纸、绢演变到布、牛皮、羽毛等。在制作技艺上由传统勾画、缝、刺绣到粘贴、拼贴、剪切、镂空等。现代插画在设计形式上更倾向于半立体型设计，呈现出开放、多元化的特性、风貌，装饰性更强，通

过对材料的技艺加工如褶皱、折叠、抽缩、堆积、镂空、撕、剪切、剪贴、缝合、悬挂、垂吊、黏合等，进而将不同质地的材料的表面肌理和谐丰富起来，让其综合材料构造成浮雕式立体效果，创造一种特殊新鲜感和美感的肌理效果。

案例分析：

如图 4-53 至图 4-57 所示，选择材料要充分利用它们之间的对比关系，增加材质的效应，把握好材料的性能特点，使每种材料都能表现出自身的属性和信息，传达出作品的设计意图。

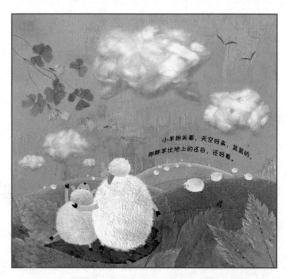

图 4-53　综合材料插画　SJIA ★放逐侏罗纪

图 4-54　综合材料插画　SJIA ★放逐侏罗纪 (1)　　图 4-55　综合材料插画　SJIA ★放逐侏罗纪 (2)

点评： 网名为 SJIA ★放逐侏罗纪的设计者运用各种素材来作画，如用纺织布料、医用棉花、树叶等材料通过电脑合成处理，画面清新又富有层次变化。图 4-54 和图 4-55 运用不同材质的纸张，通过对其加工，如褶皱、折叠、剪贴等，将不同质地的纸张的表面肌理和谐、丰富起来，让其综合材料构造成浮雕式立体效果，创造一种特殊新鲜感和美感的肌理效果。

图 4-56　综合材料插画 (1)　　　　4-57　综合材料插画 (2)

04

点评：采用不同的绘画技法及绘画材料，如刮擦、喷溅、涂抹等，使水墨、油画、油画棒等多种材料混为一体，丰富的表现技法带来丰富的视觉感受。

> **小贴士**
>
> 不同的纸具有不同的特点，生宣纸纸张细密，吸水性强，颜色容易渗开；卡纸则光洁度高，但不吸水。油性颜料排水性强，与水性颜料易溶于水相结合，可以产生趣味性画面。我们甚至可以使用盐、洗衣粉、沙等做媒介，使不同的材料在强化中得到综合表达。材料的发现与强化，须以长期生活经验的积累为基础，只有在经验与创造灵感的碰撞中，才能产生即兴的顿悟。

> **提示：**
>
> 材料的视觉和触觉功能是现代插画设计表达的组成部分。综合材料在插画中的运用使插画的形态、色彩、肌理等要素产生了强烈的心理效应，还直接影响着立体造型的物理强度和加工方法等物理效应。

本章小结

　　插图艺术在长期的发展过程中，不断地受到许多艺术潮流的冲击与影响，借鉴与吸收了其他艺术的成果，丰富和扩展了自身的艺术容量和内涵。在现在流行的各种风格中可以看到一些主要的脉络，如写实表现风格、抽象表现风格等方向。但它们之间的区别有时是比较模糊的，甚至可能一幅插画包含了多种风格元素。在欣赏和学习现代风格的插图时，切忌一味求新，盲目追捧流行风格。要注意学习和借鉴不同时期、不同风格的插画的内在本质，不要只满足于形式上的求新或疲于模仿，因为越是风格多元的时代越是需要具有自己本色的插画。

复习思考题

　　1. 数字插画的特点与优势是什么？目前都流行哪些风格？

　　2. 在综合材料表现当中应注意哪些问题？应如何解决？

实训课堂

　　1. 以写实手法，自选表现对象（如熟悉的人物、生活用品、配饰等），绘制插画一幅。

　　2. 以拟人手法，选取一件儿童用品（如糖果、牛奶、文具等），绘制插画一幅。

　　3. 采用不同的绘画技法（如刮擦、喷溅、涂抹等）绘画材料（水墨、水彩等），绘制插画一幅。

　　4. 运用适当的技法，从生活中挖掘有特色的材料（如贝壳、树叶、草绳等自然材料），结合插画综合表现手法设计插画一幅。

第五章

插画设计的实际应用

学习要点及目标

- 了解插画设计在实际应用中的重要性。
- 培养学生对插画设计不同风格的认知度。
- 引导学生从实际出发，根据不同的主题需要，进行思考、选择、设计、表现。

插画设计的实际应用是插画设计课程教学中的重要一环，针对这部分内容，我们应加深对插画设计形式美法则的认识，重视插画设计在实践中的具体运用，关注插画设计的时代特点。通过这一章的学习，让学生对插画设计的实际应用有个初步的认识和了解，学会从实际出发，根据不同主题的需要选择素材、色彩及媒介，用更贴切、更具表现力的语言来完成插画艺术的设计。

技能要求

- 了解插画设计在建筑环境中的应用。
- 了解插画设计在家居与展示环境中的应用。

插画是指安插在文字中间用以说明文字内容的图画，是附着于书籍而存在的（如书籍插画），最早出现在宗教书籍当中，目的是更好地帮助人们理解书中的内容，是书籍内容的补充说明。随着科学技术的发展、社会经济的推动，以及各种技术手段和媒介的出现，插画设计已经成为一个独立有效的艺术形式。

计算机技术的普及运用使插画设计在工作效率及表现形式上得到很大的提升，呈现出前所未有的多样性、艺术性和实用性。新的科技手段的应用跨越了学科的界限，突破了传统的约束。目前，插画设计已经遍布于平面和电子媒体、商业场馆、公众机构、绘本动画、商品包装、影视演艺海报、企业广告，甚至T恤、日记本、贺年片等各个方面，用于说明商品特征、商品功能。它以直观的图形展现在观者面前，准确、快捷地传达信息，突出了企业形象，突出了商品特征及各种功能；展示传递企业的服务信息，诱发消费者的兴趣与需求欲望；增强商品设计的说服力及感染力，给人以审美的享受，已经成功地成为人们生活中不可分割的重要部分。

第一节　插画设计在环境空间中的应用

一、插画设计与建筑外墙

插画设计的装饰性在建筑空间中的应用，即根据建筑的空间与内容来设计插画，加强建

筑与装饰的结合，使插画设计跳出二维空间，活跃到三维空间的建筑空间中，融入建筑空间中，室内外的插画以其丰富的色彩效果，强烈的装饰语言，自由的表现手段，巧妙的工艺处理，赢得了人们的青睐。

　　插画设计创造出许多开创性的可能，唤醒了人们的情感，使人的触觉、视觉、情感及意识都发生了变化，充分发挥了审美教育的功能性，在建筑空间中营造了一种轻松的生活氛围，创造出独特的艺术价值与商业价值，形成了良好的艺术效果及艺术氛围，提高了人们的审美情趣和行动意识。

　　案例分析：

　　从图5-1至图5-7中我们可以看出，在建筑设计中，插画设计被广泛应用，从而使建筑的装饰形态得以充分展示。

图5-1　建筑墙体插画（北京798·易宇丹摄）　　　　图5-2　建筑大门插画（北京798·易宇丹摄）

点评：利用建筑墙面、建筑大门的插画设计，既扩大了视觉冲击力，又做了形象广告。

图5-3　建筑墙体插画（德国阿姆斯特丹·陈乐摄）　　　　图5-4　建筑墙体插画（北京）

点评：建筑外墙插画使建筑与自然融为一体，充分发挥了审美教育的功能性，创造出独特的艺术价值，提高了人们的审美情趣和行动意识。

05

图 5-5　建筑外墙插画（西安美院·陈海超摄）

点评： 夸张的形象处理，营造了一种轻松的氛围，使人们产生丰富的想象。

图 5-6　建筑外墙插画（上海世博会南非馆·易宇丹摄）

图 5-7　建筑外墙插画（北京宋庄艺术区·易宇丹摄）

注意：

插画设计应该从插画设计与建筑的从属关系，以及插画设计的装饰性入手。根据建筑的空间与内容来设计插画，以特有的装饰语言，及其广阔自由的表现手段和艺术形式所呈现的视觉效果，在建筑中营造一种轻松的生活氛围，创造出理想的艺术形态。在学习过程中，强调插画设计在实际中的应用，注重插画语言的训练，能有效地提高学生的设计能力、审美能力和创造能力，培养学生插画与建筑相结合的设计意识与设计理念。

二、插画设计与室内装饰

插画设计装饰了室内环境，所使用的材料及工艺都涉及材料的组合与应用，因此插画设计师需要把握材料的特性、类别和属性。插画设计在室内的装饰开拓了学生的思维，使学生用审美的眼光看待生活中的各种材料，学会以材料激发创作，体验材料质感，使创新精神和动手能力得到更好的发挥。

案例分析：

如图 5-8 至图 5-17 所示，材料的选择和应用都需要奇特的想象、巧妙的构思，只有经过深思熟虑的推敲，才能做出构图别致、制作精美的插画设计作品。

图 5-8　屏风插画（苏州·易宇丹摄）(1)

图 5-9　屏风插画（苏州·易宇丹摄）(2)

图 5-10　光电装饰插画（德国·陈乐摄）

图 5-11　光电装饰插画（上海世博会·易宇丹摄）

点评：图 6-6 至图 6-8，通过合理的材料选择、精美的工艺制作、丰富的造型变化、错落有致的结构变化，营造出了独特的艺术气氛，增加了环境的人文气息，使插画风格更加突出。

图 5-12　室内装饰插画（北京·张文瀚摄）　　　图 5-13　室内装饰插画（北京·张文瀚绘）

05

图 5-14　室内装饰插画（中央美院陈海超作品）（1）　图 5-15　室内装饰插画（中央美院陈海超作品）（2）

图 5-16　室内装饰插画（汪子月作品）　　　　图 5-17　室内窗户插画（西安临潼兵马俑墓）

　　点评：图 5-12 至图 5-17，运用平面化的造型语言，跨越时空的构成方式，强烈的色彩对比，使人产生无尽的遐想。

三、插画设计与展示空间

展示空间选择插画艺术的表现形式，以插画形象的方式传达信息。从博物馆展厅、零售卖场、商场展厅到主题娱乐场所、游客中心、国际会展等。展厅以插画的形式把信息传递给客户所关注的人群。插画艺术依据不同品牌策略进行视觉设计服务，给人以心理上亲近、温暖的感觉空间。

案例分析：

如图 5-18 至图 5-25 所示，插画设计的实用性是根据所处的环境背景、行业内容、文化需求等因素进行的，设计的合理性主要表现为内容合理与功能适度。

图 5-18　插画与展示空间（中央美院
作品·易宇丹摄）(1)

图 5-19　插画与展示空间（中央美院
作品·易宇丹摄）(2)

点评：图 5-18 以造型与色彩作为表现重点，与周围的环境形成了对比。图 5-19 以几何造型与黑白色作为表现重点，突出了特定场景中的视觉形象。

图 5-20　插画与展示空间（郑州·
易宇丹摄）(1)

图 5-21　插画与展示空间（郑州·
易宇丹摄）(2)

点评：餐厅的广告以菜的色彩与餐具的造型为插画形象，以此向消费者传达商业信息。

图 5-22　插画与展示空间（西安·易宇丹摄）(1)　　　　图 5-23　插画与展示空间（西安·易宇丹摄）(2)

点评：插画的人物形象、自由的色彩表现，增强了视觉的现代感，营造了文明社会的氛围。

图 5-24　插画与展示空间（汪子月作品）　　　　　　图 5-25　插画与展示空间（郑州）

点评：用于家居展示的插画设计，以主人的兴趣和墙面的空间进行组合与设计。

注　意：

　一个好的插画设计既要有实用功能又要有审美功能，这样才能被大众所接受。

四、插画设计与交通工具

　　随着现代城市建设的推进，越来越多的插画设计应运而生。插画设计在城市中衬托了环境，美化了空间，增强了人们的审美意识，推动了社会的文明进步。插画设计分为具象插画、意象插画和抽象插画。具象插画是写实与夸张的结合，意象插画是变形与意念的结合，抽象插画是形体符号或几何符号与意念的结合，三者都是唯美的空间艺术。

案例分析：

如图5-26至图5-28所示，插画设计要符合整体环境的要求，受环境或地域的制约。插画的内容、色彩和构图能直接表现插画的精神，因此要根据创意的需要来选择理想的形式。

图5-26 插画与交通工具（上海世博会·易宇丹摄） 图5-27 插画与交通空间（德国·陈乐摄）

点评：图5-26中，汽车上的插画，其独特的造型和明亮的色彩，使其更加引人注目。图5-27中，路面井盖独特的插画造型和材质，使其引起人们注意，既有实用性又有装饰性。

图5-28 插画与交通空间（德国·陈乐摄）

点评：公共汽车上的插画，其丰富的色彩和夸张的造型，成为交通环境中一道亮丽的风景线。

> 小贴士
>
> 色彩是插画设计的重要条件，同样的构图，由于色彩不同，给人的感受也不同。色彩的处理直接影响了插画设计的精神和表现力。

第二节 插画设计在其他商业中的应用

一、插画设计与书籍出版

插画设计在书籍装帧中广泛运用。"文不足以画补之，画不足以文叙之"，文字与图画在传达上相互补充。随着时代的发展和消费需求的变化，在传达信息的同时也达到了广告"抢眼"的目的。

05

报纸是广告信息传播较快捷的途径之一，它具有很强的时效性和地域性，报纸文字宣传旁边总会配有一幅精美的插画。

杂志是周期性很强的出版物，便于保存查阅，具有多种发行形式。杂志通过插画的运用，多变、夸张装饰手法的运用，丰富了版面的装饰效果。杂志在印刷方面独具特色，使插画更具视觉冲击力。另外，插画在杂志广告中起到了强大的作用。

案例分析：

如图5-29至图5-38所示，插画设计要充分考虑自身的功能性，以及插画与人、插画与环境、插画与时尚的和谐关系，从而满足人们的精神需求。插画设计以秩序美为前提，它包含了插画设计的设计原理，如对比与和谐、节奏与平衡、比例与夸张等。

图 5-29　插画设计与书籍出版 (1)

5-30　插画设计与书籍出版 (2)

5-31　插画设计与书籍出版 (3)

图 5-29、图 5-30、图 5-31 中书籍封面采用插画的夸张手法，色彩对比强烈，注重与书名文字的协调处理，更好地体现了插画的形式美感。

图 5-32　插画设计与书籍出版 (4)

图 5-33　插画设计与书籍出版 (5)

图 5-34　插画设计与书籍出版 (6)

点评：图 5-32、图 5-33、图 5-34 强调了人物的个性变化，给人物的造型赋予了装饰的形态，更好地体现了插画的形式美感。

图 5-35　插画设计与书籍出版 (汪子月作品)(1)

图 5-36　插画设计与书籍出版 (汪子月作品)(2)

　　点评：图 5-35 、图 5-36 是汪子月的作品，虽然她当时只有 7 岁，但她敏锐的直觉、丰富的想象、夸张的语言及独特的创造力，表现了童趣的美好及审美状态。

图 5-37　插画设计与书籍出版 (郑州工程
　　　　 技术学院学生作品) (1)

图 5-38　插画设计与书籍出版 (郑州工程
　　　　 技术学院学生作品) (2)

　　图 5-37、图 5-38 是学生的书籍设计作品，封面采用摄影图片，封底与扉页采用插画手法，使设计富有变化，准确地传达了书籍的内容。

　　提示：

　　对于插画设计而言，要根据插画设计的功能，运用插画设计的设计元素进行设计。注意把握插画设计的材质、色彩、肌理、构图等因素，使之更好地体现插画设计的内容美、结构美和形式美。

二、插画设计与招贴广告

　　插画设计在平面广告领域发展得很快，在广告中占据很重要的位置，插画设计在促销商品上与文案有着同等重要的作用，在某些招贴广告中，插画甚至比文案更重要。艺术表现手法多样，应用广泛，已经成为时下流行的艺术形式。从世界范围来看，欧、美、日、韩等国家的插画处于先进的主导地位，其插画教育和市场结合得很紧密。很多知名的插画师都是大学的客座教师，他们把最时尚、最前沿的插画知识带入学校。他们的时装杂志、流行刊物，个性张扬而又富有味道，已经形成了较为成熟的插画特色，具有自己国家地域文化的风情插画风格。

插画设计具有吸引功能、看读功能、诱导功能。

插画设计的吸引功能是吸引消费者的注意。使消费者看到广告上精彩的插画，从心理上引起对广告的关注。插画设计的看读功能是尽快、有效地传递招贴广告的内容。广告的插画应该简洁明了，便于观者抓住重点。插画设计的诱导功能是抓住消费者的心理反应，把视线引至文案。插画将广告内容与消费者自身的实际联系起来，使消费者感兴趣，并产生了解该产品相关内容的冲动，诱使其视线从插画转入文案。插画设计在当下这个消费社会中已经作为流行文化的符号，成为当代社会流行文化的重要表征。

> 注 意：
>
> 在插画设计中，应着力把插画的重点表现在设计中，插画设计的表现力求简约而不简单、精致而不粗糙，从而更好地体现插画设计风格与对消费者喜好的注解。

案例分析：

如图 5-39 至图 5-47 所示，运用传统民间插画的装饰语言，体现了古为今用、洋为中用的设计理念，为插图设计提供参考。中国传统民间艺术如儿童画、刺绣艺术、剪纸艺术等，极富民族特色、文化气息和艺术个性，是艺术的活化石，具有旺盛的生命力，中国传统民间艺术图形从古至今都是我们日常生活中一个重要图形。不管是外在视觉形式还是内在蕴含的意义都非常丰富，是中华民族五千年文明史中的文化精华和智慧结晶，是中国人民对自然界的概括和对天地生灵的人性感悟。

中国插画设计受到新思维、新文化的刺激，涌现出很多新兴的插画艺术家和精美的作品。社会的进步，为插画设计的发展提供了强大的动力和强有力的发展契机。

图 5-39　插画与招贴广告（中央美院·易宇丹摄）(1)　　图 5-40　插画与招贴广告（中央美院·易宇丹摄）(2)

点评：图 5-39、图 5-40 运用了传统的民间插画的装饰语言进行了系列组合，传递了作者的设计理念，体现了民间艺术的造型风格。

图 5-41 插画与招贴广告（北京南锣鼓巷·易宇丹摄）

图 5-42 插画与招贴广告（北京中国美术馆·易宇丹摄）

点评：北京南锣鼓巷的招贴广告，采用"文革"时宣传画的造型与色彩表现手法，体现了作者的风格追求。图 5-42 的展览招贴广告设计，采用了周令钊先生的作品造型与色彩表现手法，展示了艺术家的精神追求和对生活的热爱。

图 5-43 插画与招贴广告 (1)

图 5-44 插画与招贴广告 (2)

图 5-45 插画与招贴广告 (3)

点评：这几张展览招贴广告设计均采用了传统的造型与色彩表现，强烈的民族风起到引人入胜的视觉效果。

图 5-46 插画与标志广告（郑州·易宇丹摄）

图 5-47 插画与招牌广告（德国·陈乐摄）

点评：图 5-46 是企业的标志，其标志是采用插画的形式来处理的，独特的表现，能起到引人注意的目的。图 5-47 是个饲养厂，其招牌插画采用的是家禽的形象，内容明确，使人一目了然。

提示：

　　户外广告中的插画海报分布于各种公共场所，通常以图形与文字结合的方式进行视觉信息传播。多数海报广告以插画为视觉中心，注重设计创意和形式的运用，表现手法灵活多样，与大众产生了近距离的沟通，具有亲和力；出色的路牌插画广告具有极强的视觉吸引力，可以使人们瞬间被吸引，成功的广告创意能够使人们获得准确的广告信息。

小贴士

　　中国传统图形讲究"意"与"形"的完美结合。"意"是图形外部背后透露的思想情感，"形"是具体的视觉图形，中国传统吉祥图形是在长期发展过程中形成的，具有中国传统"天人合一"的审美特点。将"形"与"意"有机地融合、嫁接，可以创作出更有中国韵味的插画。一个民族的存在，必须有自己的民族文化，而传统的传承正是中华民族文化的重要组成部分。中华民族源远流长，文化艺术宝库中蕴藏着许多精华，需要我们发扬光大、创作出富有民族特征的优秀插画作品。

三、插画设计与包装设计

05

　　包装设计是商家考虑的重要因素之一。包装的插画设计能明确地表达出教育性、安全性和审美性，包装的插画设计已经成为增加包装附加值不可或缺的重要条件。插画和包装的相互结合，无论是对商家、设计者还是消费者都有着重大的意义。插画的表达直接并且有效地符合了消费者的心理特点，能够增加其购买欲。

　　插画设计在包装设计中一直是非常流行的，虽然在 20 世纪中叶由于摄影技术的发展有过一度的沉寂，但随着包装个性化的发展，插画的多样性和变通性，一定会使插画设计在包装设计中得到日益广泛的运用。

　　在包装的插画设计中，民间绘画及儿童画会出现在包装设计中。地域性强的传统商品和土特产的包装，也可采用民间年画的风格，便于更好地揭示商品的特性，体现较强的乡土气息。一些传统商品也可用中国画做包装插图，以此体现中国传统的文人气息，表达出自由潇洒的韵味。时尚的商品包装可采用不同流派的绘画风格，如抽象的图形插画用于商品包装中，其独特的形式，可通过图形的延伸或截取丰富包装的画面。

案例分析：

　　如图 5-48 至图 5-52 所示，插画借助广告渠道进行传播，覆盖面广，社会关注率高。许多好的包装插画在市场销售中，因为画面精美而增加了消费者的购买量。

图 5-48　插画与包装设计（上海世博会·易宇丹摄）(1)　　图 5-48　插画与包装设计（上海世博会·易宇丹摄）(2)

点评：图 5-48 和图 5-49 的包装插画采用了传统的剪纸造型与色彩表现形式，强烈的民族风，起到独特的视觉效果。

图 5-50　插画与包装设计（郑州工程技术　　　　　图 5-51　插画与包装设计（郑州工程技术
　　学院学生作品）(1)　　　　　　　　　　　　　　学院学生作品）(2)

图 5-52　插画与包装设计

点评：图 5-50 至图 5-52 是几款不同品种、不同企业的包装设计。插画采用了不同的造型、不同的色彩与不同的风格来表现。

05

提示

包装中的插画可分为提示性插画和说明性插画。插画设计要传递出产品的相关信息，建立好品牌形象，从而提高消费者的认知度，激发其购买欲。

小贴士

在包装中的插画设计过程中，要了解消费者的心理及喜好，充分把握设计的方向，研究包装插画的色彩、图形与文字的相互关系。使包装插画的创意达到较高的审美品位，既可以带动时尚文化的发展，也为企业带来经济利润。

四、插画设计与服装设计

插画设计的多元化已经成为一种全新的艺术形式和社会时尚，它们早已超越了"照亮文字"的狭义解释，逐渐跳出了书本纸质的载体，悄悄地渗透到生活的各个层面。

时装插画是以服装服饰为表现对象、信息传播对象的插画艺术。其历史渊源大体可追溯到16至17世纪的木版时装画、铜版时装画。随着时间的推移，时装插画逐渐与纯粹的服装设计及服装绘画分离。20世纪初，由于时装业的繁盛，受"立体主义""装饰主义"等艺术样式和艺术思潮的影响，时装插画从单一的形态独立出来了。

20世纪中期在摄影技术高速发展的背景下，时装插画发展迅猛，并随之成就了一批享誉全球的时尚插画家，他们的作品风格迥异，争奇斗艳，极富创新性和观赏性。在摄影技术逐渐崭露头角后，20世纪七八十年代以来，随着计算机技术的发展，时装插画的形式更加丰富多彩，深受大众喜爱，具有极高的艺术审美价值。

案例分析：

如图5-53至图5-59所示，展示设计是新兴行业，是随着社会的发展而逐渐形成的。它是在既定的时空范围内，运用艺术设计语言，通过空间与平面的精心设计，创造独特的时空范围。它不仅含有解释展品主题的意图，并且还能使观者参与其中，达到完美沟通的目的。

图 5-53　插画设计与服装设计 (1)　　图 5-54　插画设计与服装设计 (2)

点评：简洁的设计表达了极强的视觉效果。

图 5-55　插画设计与服装设计（北京）(1)　　图 5-55　插画设计与服装设计（北京）(2)　　图 5-55　插画设计与服装设计（北京）(3)

点评：插画设计利用跨学科方法，结合文化、科技、商业等多方面因素，在 T 恤衫上大量运用。丰富的插画内容、个性化的图形、强烈的色彩表现，营造了良好的展示效果。

图 5-58　插画设计与服装设计（上海）(1)　　　　　　图 5-59　插画设计与服装设计（上海）(2)

点评：展示的模特服装造型，通过图形、色彩的空间穿插，表现出不同的风格。

提示

时装插画可分为装饰艺术风格类型、简约艺术风格类型、魔幻艺术风格类型、现实艺术风格类型、手绘艺术风格类型、数码艺术风格类型、动漫艺术风格类型、涂鸦艺术风格类型、新古典艺术风格类型和后现代艺术风格类型等。

小贴士

插画艺术在T恤衫上的独特视觉语言，所呈现的表现风格、主题内容和流行趋势，受到市场和人们的欢迎，从中折射出大众的流行趋势和审美情趣。T恤衫上的插画艺术，已经超越了服饰图案的领域，不仅装饰美化了T恤衫，也反映了时尚风貌与审美情趣，起到了传达信息、情感交流的作用。

五、插画设计的其他应用和参与制作

插图设计给那些充满奇幻色彩和动人感情的故事插上了想象的翅膀，使我们在愉快的欣赏中，增加了审美的观念。随着国际的交流和经济的发展，插画的风格更具多样性、民族性和艺术性。现在，国外许多插画师都在用不同的材料创作插图，如日本的女插画师末房志野就用灼烧的办法创作出了别致的插图。

案例分析：

如图 5-60 至图 5-77 所示，插画设计有着广泛的适应性和灵活性，对插画设计师来说，最重要的是创意设计能力和绘画表现能力，插画设计的任何要素都应与所装饰的对象形成关系，插画的内容才是插画的灵魂。同时，设计时还要注重空间、色调、虚实、形态、肌理等对比关系，在满足大众审视的同时，还要强化大众的参与，使插画设计与大众、插画设计与装饰的对象建立良好的互助关系。

图 5-60　插画设计用于织物（上海世博会）(1)　　图 5-61　插画设计用于织物（上海世博会）(2)

点评：图 5-60、图 5-61 的插画设计通过图形、色彩的空间穿插，表现了民族装饰风格。

图 5-62 插画设计用于足球 (1)　　　　　　　　图 5-63 插画设计用于足球 (2)

点评：插画设计用于足球，手法是写实与想象相结合，发挥了插画的特点，使运动与艺术结合在一起，创造了一种新的视觉效果。

图 5-64 插画设计用于陶瓷 (1)　　　　　　　图 5-65 插画设计用于陶瓷 (2)

图 5-66 插画设计用于传统灯具（北京）　　　　图 5-67 插画设计用于民间玩具（郑州）

05

图 5-68　路边的插画设计（西安）

图 5-69　路边的插画设计（西安·局部装饰）

图 5-70　路边的插画设计（西安·整体装饰）

点评：图 5-68 至图 5-70 运用民间剪纸、皮影的造型手法，并使之与周围的环境形成对比，形成强烈的视觉效果。

图 5-71　插画的轮廓图形（郑州金博大商场·易宇丹摄）

图 5-72　商场里消费者参与的插画色彩制作（郑州金博大商场·易宇丹摄）(1)

图 5-73　商场里消费者参与的插画色彩制作（郑州金博大商场·易宇丹摄)(1)　　图 5-74　商场里消费者参与的插画色彩制作（郑州金博大商场·易宇丹摄)(2)

图 5-75　商场里消费者参与的插画色彩制作（郑州金博大商场·易宇丹摄)(4)

图 5-76　商场里消费者参与的插画色彩制作（郑州金博大商场·易宇丹摄)(5)

05

图 5-77　商场里消费者参与的插画色彩制作的完成稿（郑州金博大商场·易宇丹摄）(6)

点评: 图 5-71 至图 5-77 中绚丽的色彩，丰富的想象力，表现了参与者的协作力和美好愿望。

插画设计和游戏设计也有者密切的联系。游戏设计是以插画设计为出发点的又一新兴应用领域。在游戏设计的过程当中，要通过插画艺术表现出人物的时代背景以及地域文化，发挥插画师的想象力，将故事中的角色赋予生命，把幻想与现实紧密结合在一起，创造出引人入胜的情节和真实自然的角色动作表情。随着时代的发展，插画设计的内容、表现形式以及应用领域会更加宽广。

本章小结

本章通过插画设计在实际中应用的讲述，使学生了解插画设计在实际应用中的重要性，懂得插画设计的学习最终目的是要将理论应用到实践中、生活中去。只有这样，才能真正发挥插画设计的作用，才能改变我们的生活环境，提高我们的生活品位，创造具有美感的社会环境。

复习思考题

1. 简述插画设计在实际应用中的重要性。
2. 根据不同的对象，应如何进行思考和设计?

实训课堂

实训形式: 阅读与欣赏、考察与欣赏。

实训目的: 多走多看、多思多想、多记多做，拓展思维、扩大视野，在考察与欣赏、阅读与欣赏中，感受插画设计在实际应用中的魅力，提高审美素养，为今后的学习打下良好的基础。

参 考 文 献

[1] 迈克尔·帕里奇. 西方当代手绘图案 [M]. 上海：上海人民美术出版社，2010.

[2] 王受之. 美国插图史 [M]. 中国青年出版社，2002.

[3] 李泽厚. 美的历程 [M]. 天津社会科学院出版社，2008.

[4] [德] 莱本·卢迪凯特. 欧洲最新商业插画 [M]. 肇文兵，译. 北京：中国青年出版社，2008.

[5] [美] 斯坦·李. 美国漫画专业技法 [M]. 北京：人民邮电出版社，2010.

[6] 曹昊. 插图设计 [M]. 北京：北京大学出版社，2012.

[7] 中央美院中国美术史教研室. 中国美术简史 [M]. 北京：高等教育出版社，1997.

[8] 耿聪. 插图设计 [M]. 北京：中国民族摄影艺术出版社，2013.

[9] [英] 马克维根. 国际插画设计：画境插画家的创想世界 [M]. 大连：大连理工大学出版社，2012.

[10] 蒋啸镝. 插画设计 [M]. 长沙：湖南大学出版社，2004.

[11] 李振华，刘洪祥. 美术设计师完全手册 [M]. 北京：清华大学出版社，2006.

[12] [英] 安格斯·海兰德，艾米莉·金. 艺术的视觉形象与品牌 [M]. 张书鸿，张京晶，译. 北京：机械工业出版社，2009.

[13] 王秀雄. 艺术批评的视野 [M]. 北京：新星出版社. 2010.